MICHAEL FREEMAN
LE GUIDE [TOUT] TERRAIN
DU PHOTOGRAPHE VOYAGEUR

MICHAEL FREEMAN
LE GUIDE TOUT TERRAIN
DU PHOTOGRAPHE VOYAGEUR

Traduction : Bernard Jolivalt

First published in the United Kingdom
in 2009 by:

I L E X

210 High Street
Lewes
East Sussex
BN7 2NS
www.ilex-press.com

The Photographer's eye
Copyright © 2009 The Ilex Press Limited
ISBN 978-1-905814-73-2

Édition française, France, 2011

Publié par Pearson Education France
47 bis, rue des Vinaigriers
75010 Paris
www.pearson.fr

ISBN : 978-2-7440-9347-0
Copyright © 2011 Pearson Education France.
Tous droits réservés

Traduction : Bernard Jolivalt
Composition : Compo-Méca

SOMMAIRE

INTRODUCTION

C'est mon métier : je voyage et je photographie
la moitié de l'année. Pour mon épouse, je suis un
« touriste professionnel ». En réalité, je me déplace
pour photographier, ce qui est un peu différent car
chaque voyage est motivé par un ou plusieurs
reportages. Et si j'ai écrit ce livre, c'est en partie pour
mon propre usage, parce que j'y ai réuni toutes les
informations susceptibles d'être utiles à un
photographe en voyage.

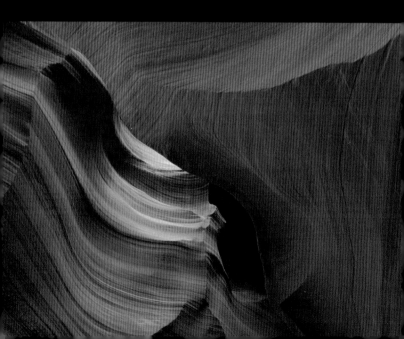

La notion de voyage est étroitement et depuis longtemps liée à l'appareil photo. La photographie de voyage est née au milieu du xixe siècle, même si elle était alors terriblement laborieuse comparativement à aujourd'hui. Le poids de l'équipement, la difficulté et l'incertitude liée à la préparation des plaques sur place ne dissuadaient pas les photographes d'explorer le monde. Ils avaient pour cela de bonnes raisons, l'invention de ce support coïncidant avec l'insatiable désir, dans les pays occidentaux, de savoir à quoi ressemble le reste du monde : ses paysages, ses monuments, ses cultures… La différence est que, de nos jours, des millions de gens voyagent.

La photographie numérique a changé la donne. Certains hésiteront peut-être à emporter un appareil numérique et tout son attirail : et si un incident se produisait ? Si les connexions étaient incompatibles ? Trouverai-je le nécessaire à Bangkok ? Ou à Tulsa ? Les réponses, très simples, dépendent d'une bonne préparation : il suffit de savoir prévoir et de prendre les mesures appropriées, après quoi tout ira tout seul. Il s'agit aussi bien de ce que vous comptez photographier que de l'équipement que vous emporterez. Techniquement, cela peut être un peu plus compliqué qu'avec de la pellicule, car l'éventail des prises de vue et des interventions sur la couleur, le contraste et la clarté, est plus étendu. Si le voyage ouvre l'esprit, le numérique, lui, ouvre l'horizon de la photographie de voyage !

GOTHIQUE JAPONAISE
Une image caractéristique et spontanée est toujours appréciable, comme celle de cette Japonaise au style à la fois geisha et gothique.

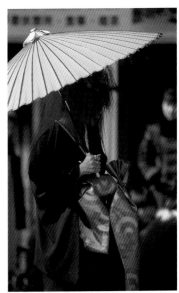

OMBRE ET LUMIÈRE
Une vue des célèbres *slot canyons* (canyons étroits) en Arizona. Les jeux d'ombre et de lumière produisent de magnifiques contrastes qui font le bonheur des photographes de voyage.

LA PRÉPARATION

Une préparation est indispensable avant de courir le monde avec votre appareil photo. Elle rendra vos voyages plus agréables, et vos aventures ne seront que rencontres et découvertes de lieux, sans que vous couriez le risque de manquer d'excellentes occasions de belles photos parce que vous êtes au mauvais endroit au mauvais moment, ou parce que la batterie est à plat ou la carte mémoire pleine.

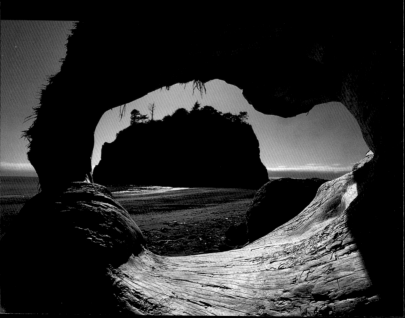

LA
PRÉPARATION

9

Sur la route

Apprécier
la lumière

Les sujets

Les thèmes

La documentation

Tout au long de ce chapitre, vous apprendrez comment préparer au mieux votre voyage, qu'il s'agisse d'une randonnée d'une journée dans la montagne ou d'un aventureux séjour lointain.

Vous avez tout intérêt à vous informer sur ce que vous voulez photographier, que ce soit un lieu, des gens ou un événement. Cela ne signifie pas que vous deviez emporter quantité de livres, mais que vous devez lire quelques guides de voyage et vous renseigner sur Internet. Ces recherches vous permettront d'évaluer le matériel dont vous aurez besoin et de bénéficier de l'expérience d'autres photographes ayant entrepris le même voyage. Toutes les informations obtenues à l'avance vous aideront énormément quand vous serez sur place.

Il existe diverses manières de voyager pour rapporter des photos. Certains voyageurs aiment que tout soit planifié à la minute près, sans jamais dévier de leur parfaite feuille de route. À l'opposé, d'autres refusent de s'astreindre à quoi que ce soit, se laissant porter par le vent. Et entre les deux existe une infinité de manières de voyager. La planification offre évidemment au voyageur l'avantage de connaître à l'avance les dispositions à prendre impérativement et celles qui sont secondaires. Vous aurez moins de marge de manœuvre dans un lieu touristique en haute saison, que hors saison dans un endroit perdu.

Aujourd'hui, la plupart des photographes – amateurs ou professionnels – désireux de voyager léger optent pour un équipement numérique. Comme le matériel est très spécifique de la marque et que c'est impossible de le remplacer par celui d'un autre fabricant, ne comptez pas trop trouver un accessoire manquant au cours de vos déplacements. La règle de base est de ne jamais partir sans emporter tout le matériel photo dont vous pourriez avoir besoin. Il est essentiel d'avoir des batteries et des cartes mémoire supplémentaires, ainsi que les objectifs et les filtres nécessaires pour prendre les photos espérées. N'oubliez surtout pas les accessoires dont vous ne sauriez vous passer.

ÊTRE PRÉPARÉ
Une bonne préparation permet de prévoir ce que trouverez sur place mais ne vous apprend pas forcément tout. Ici, je savais que l'île était rocheuse mais j'ignorais que du bois d'épave formerait un cadre parfait.

Lieux et repérages

Il y a des années de cela, alors que je préparais un livre pour *Time-Life*, Lou Klein, le directeur artistique, me donna ce conseil : « Photographier, c'est être au bon moment au bon endroit. » Cela paraît évident mais, néanmoins, c'est un bon conseil qui met l'accent sur les priorités. Klein n'avait pas mentionné la composition, l'éclairage ou le bon moment, car toutes ces aptitudes allaient de soi. Vous deviez, bien sûr, savoir comment prendre une photo, mais le plus important était d'être dans les meilleures conditions pour la prise de vue. Cela vaut autant pour l'amateur que pour le professionnel.

Les cartes routières, topographiques ou touristiques, les plans de ville et même les photographies aériennes sont des outils importants. Il y en a en abondance pour toutes les destinations. En disposer fait gagner du temps pendant le reportage et évite aussi de s'égarer. Je me fie énormément aux plans pour les photos en ville et aussi aux cartes topographiques lors de mes randonnées, notamment pour les paysages. Par exemple, si vous êtes passionné de paysages, une carte topographique vous indiquera non seulement d'où vous pourrez prendre les plus belles vues – certaines cartes signalent les sites touristiques – mais elle vous permettra aussi de déterminer l'heure la plus favorable en fonction de la position du soleil par rapport aux points cardinaux.

Un plan de ville et un bon guide touristique vous aideront à localiser ce qui est intéressant et à organiser plus rationnellement vos promenades photographiques. Vous saurez ainsi ce qui se trouve à proximité du lieu où vous êtes.

On trouve de nombreuses collections de guides touristiques. Leur valeur réside dans

TOUJOURS PRÊT
Une carte topographique et une boussole vous permettront de travailler plus rationnellement sur le terrain.

Les cartes postales

Pour avoir un aperçu des lieux que vous visitez, jetez un coup d'œil sur les présentoirs de cartes postales, dans l'aéroport ou à l'hôtel. Même si vous n'êtes pas tenté de prendre les mêmes vues, vous saurez ce qu'il y a à voir et où.

la richesse et la fiabilité des renseignements (hébergement, transports locaux, sites à visiter…). Des magazines comme *GÉO* ou le *National Geographic* vous donneront une idée de ce qu'il y a à photographier dans tel pays ou région.

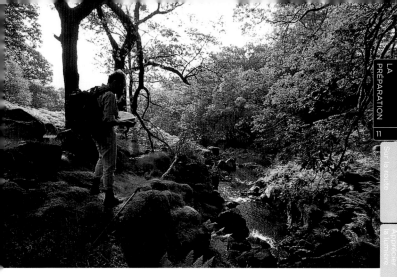

LA PREPARATION

11

Sur la route

Apprécier la lumière

Les sujets

Les thèmes

La documentation

UTILISER DES CARTES

Il est toujours recommandé d'emporter une carte et une boussole. Elles peuvent même vous sauver la vie dans des lieux déserts que vous ne connaissez pas.

CARTES, PLANS ET LIVRES
Ils vous aideront à ne manquer aucune occasion lors de vos voyages.

Global Positioning System

Les récepteurs GPS sont petits et fiables. Ils font partie de l'équipement de base de tout grand voyageur.

Déterminer les objectifs

Un photographe professionnel doit fournir de bonnes photos, généralement sur un sujet clairement défini avec son client. Un amateur désireux de se professionnaliser peut se fixer les mêmes contraintes en s'assignant des buts à atteindre. Cette démarche est non seulement un excellent exercice, mais elle est aussi un moyen efficace d'aiguiser l'imagination et de rationaliser les prises de vue. Le but peut être de montrer un certain aspect des lieux, d'un événement, d'une cérémonie, d'une activité, ou encore une particularité culturelle. Les possibilités sont infinies. Quoi qu'il en soit, il est important de définir les buts à l'avance et de les consigner sur une liste de prises de vue à effectuer.

Une liste de prises de vue commence par quelques notes rédigées pendant que vous vous documentiez sur le lieu que vous envisagez de visiter. Elle est généralement évolutive : vous ajoutez des photos à prendre et/ou vous en supprimez, au fur et à mesure de l'avancement du reportage. La liste peut être suivie méthodiquement ou n'être qu'un pense-bête, selon les circonstances du voyage. Certaines photos à prendre qui, *a priori,* semblaient bonnes peuvent être impossibles à réaliser ou tout simplement décevantes. D'autres possibilités peuvent se révéler sur place.

CHAMBRE AVEC VUE
Recherchez des angles inhabituels. Cette photo fait partie de celles que j'avais prises de l'hôtel *Lake Palace* qui se trouve au milieu du lac Pichola à Udaipur, l'un des sites les plus pittoresques du Rajasthan.

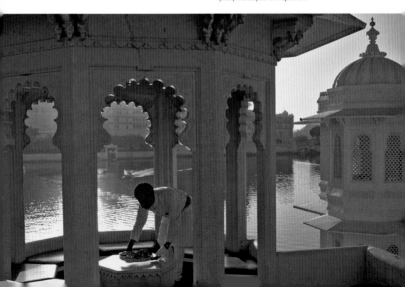

LA PRÉPARATION

13

Sur la route

Apprécier la lumière

Les sujets

Les thèmes

La documentation

On arrive ensuite au traitement et au style. Y penser dès le début donnera plus de force et d'originalité à vos images. Plusieurs points élémentaires doivent être pris en compte, notamment :

O Quelle focale rendra le mieux le caractère des lieux ?

O Quelles conditions d'éclairage désirez-vous ?

O Quelles sont les échelles à prévoir (des vues générales jusqu'aux petits détails) ?

O S'agit-il de raconter une histoire en images (continuité) ou de varier les vues (diversité) ?

À un niveau plus poussé, les aspects concernant le traitement et le style sont plus difficiles à déterminer car ils dépendent du savoir-faire et de la créativité du photographe. Ils n'en sont pas moins utiles pour savoir comment choisir, composer et éclairer les images.

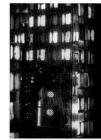

LUMIÈRES IRRÉELLES
Cette photo de nuit du *Lake Palace* a été prise sur pied, avec une pose longue, afin de ne rien perdre de ce magnifique éclairage.

SUR L'EAU
Un point de vue différent du *Lake Palace* depuis le lac Pichola.

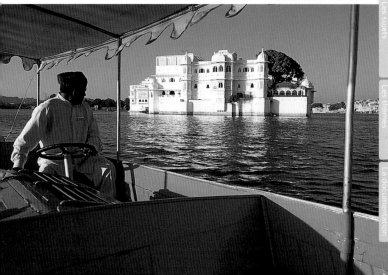

Les appareils photo

Il existe quatre types d'appareils photo numériques (j'ai exclu les appareils moyens et grands formats), tous appropriés pour la photo de voyage :

- ○ les compacts
- ○ les télémétriques
- ○ les bridges
- ○ les reflex

Chacun a ses avantages et ses inconvénients. Le bon choix dépend de l'usage que vous comptez en faire et de la finalité de vos photos. Des compacts offrent une résolution de 14 mégapixels (Mpx), comparable à celle de beaucoup de reflex, mais en raison de la petite taille de leur capteur, la qualité d'image est insuffisante pour produire des photos publiables, notamment en lumière faible et/ou lorsque la sensibilité ISO est élevée. En revanche, il est parfait pour des photos destinées à vos proches.

Les bridges à objectifs fixes sont plus légers et plus compacts que les reflex, ce qui est un avantage appréciable en voyage. La qualité d'image des modèles à grand capteur peut amener à des photos susceptibles d'être publiées dans un magazine, mais pas en toutes circonstances.

Le *nec plus ultra* dans le domaine des appareils légers et discrets est l'appareil à viseur télémétrique, équipé d'objectifs interchangeables de très grande qualité. Le prix de l'unique modèle, le Leica M, est très élevé, ce qui le réserve aux amateurs fortunés et aux professionnels.

Les reflex sont plus robustes, grâce à une fabrication de meilleure qualité. Ces appareils acceptent une vaste gamme d'objectifs, un détail qui compte lorsque vous en possédez déjà une précieuse panoplie. Dans ce cas, optez pour un capteur plein format (24 × 36). Le reflex est incontournable si vous comptez vendre vos photos. Son poids, autrement plus élevé que celui d'un bridge, est un élément important à prendre en considération en voyage.

APPAREIL PHOTO COMPACT
De nombreux compacts offrent aujourd'hui une résolution de 10 Mpx, voire plus.

LA
PRÉPARATION

15

Sur la route

Apprécier
la lumière

Les sujets

Les thèmes

La documentation

BRIDGE « SUPERZOOM »
Équipé d'un objectif fixe, le bridge combine un
capteur à grande résolution et un zoom
s'étendant du très grand-angulaire au puissant
téléobjectif. Il évite de trimballer un sac plein
d'objectifs.

REFLEX D'ENTRÉE DE GAMME
La résolution de son capteur au format APS-C
(12 × 15 mm) est de 10 à 15 Mpx. Il produit de
bonnes photos, même en lumière faible.

REFLEX PROFESSIONNEL
De nombreux modèles sont équipés d'un capteur
plein format (24 × 36), dont la résolution est
supérieure à 20 Mpx. La qualité d'image est
comparable à celle d'un moyen format.

Le kit de voyage reflex

D'un poids moyen de 12 kg, cet équipement n'est pas particulièrement léger, bien qu'il ait été prévu pour de la randonnée en moyenne montagne. Si la sortie doit durer deux ou trois jours, prévoyez des batteries et des cartes mémoire supplémentaires. Leur nombre exact, à déterminer avec soin, dépend de votre façon de photographier. Il va de soi qu'il n'est pas question d'en manquer à mi-chemin de l'ascension du Kilimandjaro ou au sommet d'un col himalayen. L'équipement complémentaire, notamment le bâton de marche faisant aussi office de monopode, devrait vous permettre de ne rater aucune occasion de photographier.

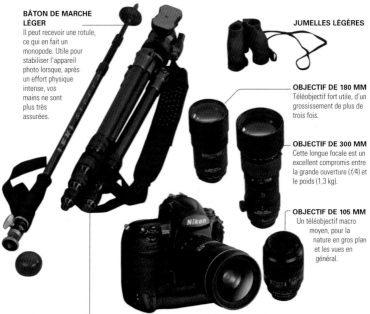

BÂTON DE MARCHE LÉGER
Il peut recevoir une rotule, ce qui en fait un monopode. Utile pour stabiliser l'appareil photo lorsque, après un effort physique intense, vos mains ne sont plus très assurées.

JUMELLES LÉGÈRES

OBJECTIF DE 180 MM
Téléobjectif fort utile, d'un grossissement de plus de trois fois.

OBJECTIF DE 300 MM
Cette longue focale est un excellent compromis entre la grande ouverture (f/4) et le poids (1,3 kg).

OBJECTIF DE 105 MM
Un téléobjectif macro moyen, pour la nature en gros plan et les vues en général.

TRÉPIED ET COURROIE
Très léger (1,6 kg) mais onéreux, il est indispensable si vous devez photographier à moins de 1/30 de seconde. Ce modèle est en fibre de carbone avec une tête en alliage de magnésium.

APPAREIL PHOTO REFLEX
C'est en fonction du boîtier que vous choisissez les objectifs et les accessoires.

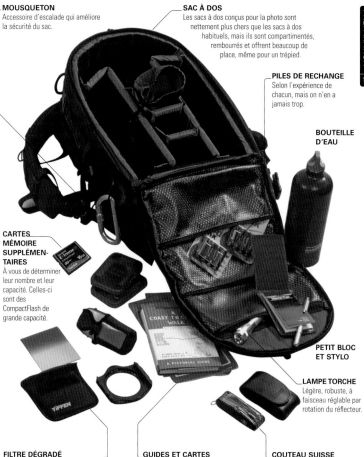

MOUSQUETON
Accessoire d'escalade qui améliore la sécurité du sac.

SAC À DOS
Les sacs à dos conçus pour la photo sont nettement plus chers que les sacs à dos habituels, mais ils sont compartimentés, rembourrés et offrent beaucoup de place, même pour un trépied.

PILES DE RECHANGE
Selon l'expérience de chacun, mais on n'en a jamais trop.

BOUTEILLE D'EAU

CARTES MÉMOIRE SUPPLÉMEN-TAIRES
À vous de déterminer leur nombre et leur capacité. Celles-ci sont des CompactFlash de grande capacité.

PETIT BLOC ET STYLO

LAMPE TORCHE
Légère, robuste, à faisceau réglable par rotation du réflecteur.

FILTRE DÉGRADÉ ET SON PORTE-FILTRE
Ce filtre neutre servant à obscurcir le ciel est monté sur un porte-filtre qui permet de le coulisser et de le faire pivoter. Adaptateurs pour divers diamètres de filtre.

GUIDES ET CARTES
Guides touristiques et cartes de randonnée, pour ne rien manquer et ne pas perdre son chemin.

COUTEAU SUISSE
Outil de secours polyvalent.

LA PRÉPARATION

17

Sur la route

Apprécier la lumière

Les sujets

Les thèmes

La documentation

Trépieds et supports

Le trépied est un accessoire à emporter systématiquement. La plupart des photographes sont partagés à son sujet. Il est pourtant indispensable pour les intérieurs, la photo de nuit et avec les gros téléobjectifs, de même que pour des effets particuliers, comme le filé, ou pour des photos au téléobjectif avec une grande profondeur de champ. Mais il est lourd et, en randonnée, il ralentit le rythme de la marche. Il serait ô combien plus plaisant de marcher et de photographier en tenant l'appareil à la main !

Tout voyage augmente les probabilités de devoir utiliser un trépied. Beaucoup de photographes envisagent d'en emporter un, même si, le plus souvent, celui-ci restera dans la voiture ou dans la chambre d'hôtel. Choisissez un modèle stable, capable de supporter le poids du boîtier équipé de l'objectif le plus lourd que vous possédez.

Le coût est aussi à considérer : un modèle à la fois stable et léger est onéreux. Le matériau de choix, pour le trépied, est la fibre de carbone. Pour la tête, optez pour l'alliage de magnésium. Estimez la qualité de chaque modèle de trépied par tapotements et torsions, et selon leur poids.

À défaut de trépied, vous pouvez recourir à des solutions de fortune. Un tissu roulé ou une housse d'appareil souple placé contre une surface stable fait l'affaire pour maintenir fermement un appareil photo. En calant bien l'appareil, vous pouvez descendre jusqu'à la seconde de pose.

Il existe quantité d'accessoires pour la photo. Il est tentant de les vouloir tous sous la main, mais n'oubliez pas qu'ils risquent de vous encombrer, surtout si vous transportez votre équipement dans un sac. N'emportez que ceux qui vous seront véritablement utiles.

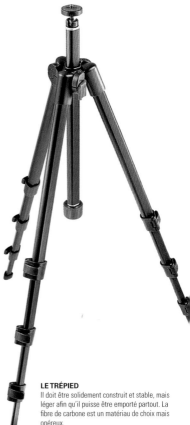

LE TRÉPIED
Il doit être solidement construit et stable, mais léger afin qu'il puisse être emporté partout. La fibre de carbone est un matériau de choix mais onéreux.

LA PRÉPARATION

19

Sur la route

Apprécier la lumière

Les sujets

Les thèmes

La documentation

Le monopode

Un simple bâton de marche réglable peut permettre de diviser la vitesse d'obturation par deux. Si vous faites de la randonnée, optez pour un bâton de marche équipé d'une vis de 9 mm acceptant une petite rotule. Ces deux éléments réunis en un seul réduiront l'encombrement et la charge à transporter.

FILTRE ANTI-UV
Légèrement saumon. Réduit les UV tout en protégeant la lentille frontale de l'objectif.

FILTRE POLARISANT
De type circulaire. Réduit les reflets non métalliques et assombrit le ciel d'une manière impossible à simuler avec un logiciel.

SOUFFLETTE

BATTERIE

AIR COMPRIMÉ
Pas pour le capteur. Uniquement pour les parties extérieures.

Le mini-trépied

Fort utile et d'une grande légèreté. Il manque d'élévation, mais vous trouverez souvent des surfaces permettant de le placer en hauteur, comme le toit d'un véhicule. Une bonne technique consiste à le caler contre une surface verticale, un mur par exemple.

CÂBLE USB

LECTEUR DE CARTE

La protection de l'appareil photo

Les environnements extrêmes, comme le froid, la chaleur, la poussière et l'eau, peuvent affecter le bon fonctionnement de l'appareil photo. La plage des températures d'utilisation s'étend généralement de 0 °C à 40 °C. Sous zéro, le risque de panne augmente et, par un froid intense (–20 °C et au-dessous), le métal et certaines matières plastiques deviennent plus cassants, surtout en cas de choc. Le métal ayant tendance à coller à la peau – le détacher est assez douloureux –, manipulez-le avec des gants et faites attention quand vous l'approchez du nez et d'une joue. N'exposez l'appareil au froid intense que le temps de photographier. Autrement, conservez-le enveloppé dans un sac étanche à l'eau, en veillant à ce que la neige n'y pénètre pas. Ou alors transportez-le au chaud contre vous, sous une parka à fermeture à glissière.

Une batterie fournit moins de courant à faible température et son autonomie est réduite. En dessous de –20 °C, sa capacité est très faible et, s'il fait plus froid encore, l'électrolyte gèle ; la batterie recommence cependant à fonctionner après le dégel. Emportez-en plusieurs que vous mettrez au chaud dans une poche du pantalon.

La chaleur peut abîmer l'appareil photo, la carte mémoire et la batterie. Les très fortes températures se remarquant moins par temps sec – car elles sont plus supportables que la chaleur humide –, il faut penser à veiller au matériel dans les déserts et les régions arides. Comme par temps froid, il est préférable de laisser l'appareil dans un sac jusqu'à ce que vous en ayez besoin.

Le deuxième grand problème est le sable et les particules en suspension dans l'air. Ils s'infiltrent entre les jointures, peuvent abîmer les pièces mobiles par abrasion et se déposent sur le capteur, provoquant des « pétouilles » sur chacune des photos. Sur une piste poussiéreuse ou lors d'une tempête de sable, abritez tout l'équipement dans un sac étanche, comme un sac-poubelle bien fermé.

Enfin, l'eau sous toutes ses formes – de la condensation à l'immersion – est particulièrement pernicieuse pour les appareils et les objectifs. Les appareils photo numériques sont plus sensibles que les appareils argentiques, notamment à cause de leurs nombreux circuits électroniques. Quelques gouttes de pluie sont sans danger. L'infiltration de l'eau dans l'appareil dépend de la qualité de la fabrication.

L'appareil photo devant rester sec, il doit être couvert lorsqu'il pleut. Au besoin, et si c'est possible, faites l'acquisition d'un caisson étanche pour votre modèle d'appareil. Des fabricants comme Canon en proposent, et ils sont moins onéreux et moins encombrants qu'un caisson sous-marin. Ce type de protection peut être précieux si vous photographiez dans les embruns ou pendant la mousson. Il est aussi possible de confectionner une protection à l'aide d'un sachet étanche, comme montré ici.

Au bord de la mer, l'eau salée et les embruns, lorsque le vent souffle, exposent au risque de corrosion. Nettoyez souvent l'appareil photo avec un chiffon sec et, à la fin de la journée, nettoyez de nouveau toutes les surfaces. Si l'appareil photo a pris l'eau, secouez-le, ouvrez tout ce qui peut l'être, essuyez un maximum d'eau et séchez les parties difficiles d'accès en utilisant délicatement la soufflette.

LA PRÉPARATION

21

Sur la route

Apprécier la lumière

Les sujets

Les thèmes

La documentation

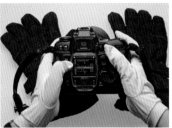

COUVERTURE DE SURVIE
Légère et compacte, en polyester doré, elle est utile pour envelopper le matériel.

GANT INTÉRIEUR
Ce modèle de gants est doublé d'un gant intérieur. Il est libéré par la fermeture à glissière latérale, permettant ainsi de manipuler confortablement et précisément l'appareil photo.

SACHET ÉTANCHE
Gardez l'équipement au sec et bien rangé.

FEUILLE RÉFLÉCHISSANTE
La règle est de ne jamais laisser le matériel exposé au soleil. Mais si pour une raison quelconque vous ne pouvez faire autrement, enveloppez-le d'une feuille très réfléchissante, comme une couverture de survie.

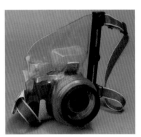

SAC SOUPLE ÉTANCHE
Le sac en plastique équipé d'un verre clair pour l'objectif est suffisamment étanche pour immerger l'appareil.

RUBAN HERMÉTIQUE
Le compartiment de la carte mémoire est particulièrement exposé au sable et à la poussière. Isolez-le en entourant le couvercle d'un ruban adhésif.

SUR LA ROUTE

Sur place, pendant le voyage, les règles et les compétences changent. L'adaptabilité, la réactivité et l'improvisation se conjuguent pour définir de nouveaux comportements. Mais tout cela peut être compromis si un élément a été oublié ou laissé chez soi. Les voyageurs expérimentés savent que nul n'est à l'abri d'une erreur ou d'une omission au cours des préparatifs et tiennent compte de la possibilité d'avoir oublié quelque chose en rédigeant leur liste récapitulative.

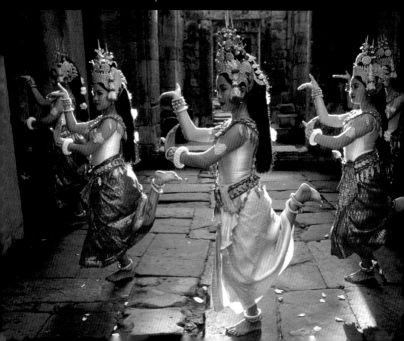

Même si l'oubli d'un élément aussi essentiel qu'un chargeur de batterie peut paraître désastreux quand on arrive à destination, le fait est qu'en pratique peu d'éléments sont irremplaçables. Il suffit de savoir se débrouiller. Il existe une sorte de point limite, dans la préparation du voyage, en deçà duquel tout est possible, mais au-delà duquel vous devrez improviser. Nous aborderons dans cette partie du livre les aspects pratiques au jour le jour, de la location d'un véhicule à l'art de s'accommoder des restrictions de prise de vue. Être *Sur la route*, pour reprendre le titre du roman de Jack Kerouac, est une forme de libération, à condition d'être bien organisé tout en sachant être réactif dans des situations imprévues. En d'autres termes, il s'agit de faire face à l'inattendu et même de l'apprécier.

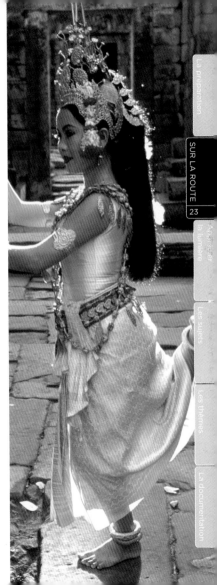

La préparation

SUR LA ROUTE

23

Apprécier la lumière

Les sujets

Les thèmes

La documentation

PHOTOS DE VOYAGE ET SPONTANÉITÉ

La photo de voyage consiste à montrer le monde tel qu'il est, sous un aspect documentaire, en se gardant d'intervenir sur la réalité. Très souvent, des événements sont ouvertement organisés pour le plaisir des foules. Pour le photographe, le problème est alors de trouver le point de vue le plus avantageux afin de bien montrer ce qui se passe.

Prévoir le temps

Le temps qu'il fait est l'expression immédiate, au jour le jour, du climat. Même si vous avez choisi les dates d'un voyage en fonction de la saison, vous devrez connaître la météo. L'importance de cette information dépend du climat : dans les régions à climat méditerranéen ou dans la savane, certaines époques sont totalement fiables. Elles le sont moins dans les régions à climat océanique ou en Europe occidentale. La fiabilité des prévisions météorologiques est variable. Prévoir le temps en Europe occidentale est particulièrement difficile à cause des systèmes climatiques complexes qui arrivent par la façade atlantique.

Vous pouvez vous informer sur la météo :

- En ligne, au niveau national ou international. Les principaux sites sont :
 Météo France
 http://www.meteofrance.com
 La chaîne météo (sur douze jours)
 http://www.lachainemeteo.com
 Yahoo!
 http://fr.weather.yahoo.com
- Par les radios et les télévisions.
- Par les services météo par téléphone : certains proposent l'envoi de SMS à intervalles réguliers ou en cas d'alerte météo.

Pour la photographie, les données météorologiques les plus importantes sont généralement l'ensoleillement, la couverture nuageuse et les précipitations. Toutes les trois sont liées, car elles dépendent de l'hygrométrie. La plupart des pluies sont produites par la rencontre de deux masses d'air. L'air se déplace de plusieurs zones à haute pression vers d'autres zones à basse pression, où il circule lentement, en spirale. Il englobe généralement des masses d'air chaud et d'air froid. La surface de contact entre les deux est le « front ». L'air chaud s'élève au-dessus de l'air froid, produisant de la pluie. C'est ainsi que beaucoup de précipitations de l'Europe occidentale et du nord-ouest des États-Unis proviennent d'une succession de fronts se déplaçant vers l'est. Il en résulte des changements de temps difficiles à prévoir.

Les précipitations sont de deux types. L'une, convective, se produit dans beaucoup de régions tropicales ainsi que lors de jours chauds dans les plaines ouvertes sur la mer. Le sol brûlant chauffe l'air qui s'élève rapidement, refroidit en altitude et perd sa capacité à retenir l'humidité. Il se forme des nuages d'orage en forme d'enclume de plusieurs kilomètres de hauteur, accompagnés d'éclairs et de pluies diluviennes. L'autre type, orographique, se produit lorsqu'une masse d'air rencontre un relief qui l'oblige à s'élever. Si l'air est humide, la fraîcheur provoque une condensation rapide.

Les nuages : lumière et sujet

Les nuages ont un effet déterminant sur la photographie : ils filtrent la lumière du soleil selon leur densité, et ce d'une infinité de manières. Mais ils peuvent aussi être un sujet en soi. Des nuages bien formés, comme les cumulus de beau temps, les traînées de cirrus en haute altitude et les cumulonimbus en enclume recelant de violents courants de convection et des éclairs, sont particulièrement beaux ou spectaculaires.

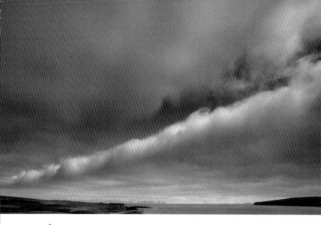

La préparation

SUR LA ROUTE

25

Apprécier la lumière

Les sujets

Les thèmes

La documentation

RECONNAÎTRE LES SIGNES
Il est utile de se familiariser avec les différents ciels et de comprendre ce qu'ils annoncent. Cette ligne de nuage qui traverse l'Écosse à basse altitude correspond à un front froid qui précède probablement la pluie.

TEMPS D'ORAGE
La foudre étant imprévisible, il faut laisser l'obturateur ouvert jusqu'à ce qu'elle se produise. Travaillez de nuit afin d'éviter la surexposition de la scène.

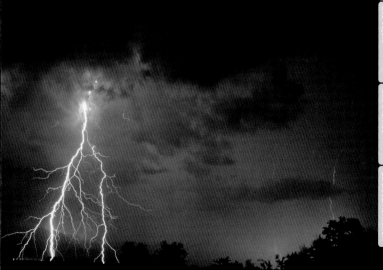

Varier les vues

Quand on pratique la photo de voyage, l'important est de pressentir les endroits privilégiés. Quel que soit le lieu, si vous vous donnez la peine de l'explorer, vous découvrirez une diversité de points de vue et d'angles. Considérez les photos prises au cours d'une journée comme un ensemble formant un tout, qui aura d'autant plus d'impact qu'il est diversifié.

La check-list

- Cadrez horizontalement mais aussi verticalement.
- Variez l'échelle des cadrages.
- Recherchez des plans rapprochés ou des détails.
- Si possible, incluez un plan de situation au grand-angulaire, voire un panoramique.
- Variez les focales aussi bien pour des raisons de style que par convenance vis-à-vis du sujet.
- Recherchez les compositions graphiques, à la limite de l'abstraction, en plus des vues les plus attendues.

Le choix de la focale

Photographier avec différentes focales donne de la diversité au reportage, non tant parce qu'elles permettent de couvrir un champ plus ou moins vaste à partir d'un même point de vue, qu'en raison de leurs spécificités graphiques. Le grand-angulaire embrasse un champ plus large, mais il a aussi des qualités plus subtiles. En montrant de longues lignes de fuite, il accentue fortement la perspective, donnant une touche particulière à la photo. Les volumes sont étirés vers les bords de la photo, surtout dans les coins, ce qui exagère la perspective. En raison de leur convergence, les diagonales jouent un grand rôle dans une photo au grand-angulaire. Vous pouvez exploiter cette caractéristique pour dynamiser l'image, en veillant cependant à éviter les déformations disgracieuses, notamment sur les visages. Le téléobjectif, lui, fait plus que délimiter simplement un cadre étroit. Il produit une perspective apparemment compressée, permettant ainsi de réaliser des compositions très épurées en rapprochant des plans. Les objets lointains paraissent plus grands. Le téléobjectif est parfait pour isoler le sujet et le mettre en valeur. Sa faible profondeur de champ fait ressortir le sujet sur l'arrière-plan.

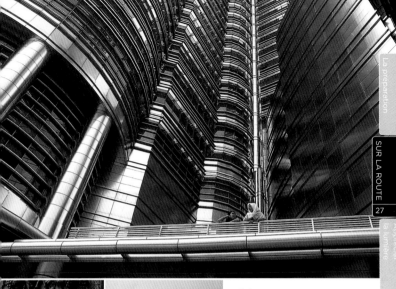

La préparation

SUR LA ROUTE

27

Apprécier la lumière

Les sujets

Les thèmes

La documentation

L'ÉLÉMENT HUMAIN

Deux femmes au pied des tours Petronas, à Kuala Lumpur. Le grand-angulaire renforce le contraste entre les gens et leur environnement.

DÉTAIL

Bas-relief sur la porte en bois d'une église italienne. Les détails apportent de la richesse à l'ensemble de photos.

ABSTRACTION

Au téléobjectif de 400 mm, les câbles et les suspentes du Golden Gate Bridge dans le brouillard, à San Francisco, offrent une composition très dépouillée.

COULEUR DE DÉTOURAGE

L'élément intéressant est moins le sujet lui-même que l'opposition entre la combinaison orange et le bleu du ciel. Cadrer serré évite que l'environnement interfère trop.

Planification d'un événement

Parades, processions, foires et autres manifestations publiques offrent au photographe un spectacle riche et haut en couleur. Les occasions de photographier sont infinies, la seule difficulté étant de se frayer un chemin dans la foule. En raison de la densité des activités, il est important de se préparer à photographier intensivement. Une bonne planification sera nécessaire :

○ La première étape consiste à s'informer des dates. Documentez-vous dans les guides de voyage, contactez l'office de tourisme (par téléphone ou le site web), voire le consulat si l'événement se déroule à l'étranger. S'il est très célèbre, comme le carnaval de Venise ou le Palio à Sienne, consultez des magazines comme *GÉO* ou le *National Geographic*. Ils vous en donneront une idée.

○ La plupart des événements sont préparés. Dès l'arrivée, contactez les organisateurs et demandez comment il se déroulera. Les journaux locaux, les guides et les hôtels peuvent vous renseigner.

○ Sachant comment l'événement se déroulera, vous devez définir les aspects à couvrir et, pour un défilé, savoir si vous aurez le temps d'aller et venir tout au long de la parade.

○ Découvrir le bon point de vue est essentiel pour ne rien manquer des moments forts (il y en a toujours). Un repérage la veille permettra de découvrir les meilleurs emplacements.

○ Un emplacement en hauteur, comme un balcon, permet de varier les vues en jouant avec les focales.

○ Pour une parade, l'une des meilleures options est de rester au sol, de face, avec un téléobjectif. Un virage ou un terre-plein central sont de bons endroits pour ne pas être gêné.

LE CROSS-COUNTRY DE BLENHEIM
Ce cross à cheval, avec sauts d'obstacles et franchissement de rivière, se déroule au Blenheim Palace, en Angleterre. Une position en hauteur repérée la veille et une vue dégagée au téléobjectif de 300 mm ont permis d'obtenir une belle série de photos.

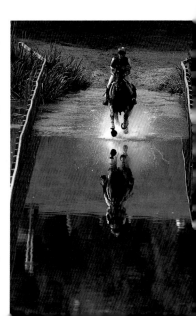

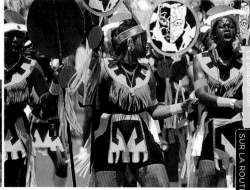

La préparation

SUR LA ROUTE

29

Apprécier la lumière

Les sujets

Les thèmes

La documentation

LA CÉRÉMONIE DES LUMIÈRES SUR LE GANGE

Chaque soir, dans la ville sainte d'Haridwar, dans le nord de l'Inde, d'innombrables petites lampes sont confiées au courant du Gange. Cette cérémonie attire la foule, mais une petite exploration la veille a permis de découvrir un endroit, sur la rive opposée, idéal pour photographier au téléobjectif. Pour pouvoir se placer près, il faut venir une heure à l'avance.

LE CARNAVAL DE KINGSTON

En se mêlant aux participants de ce carnaval jamaïcain, on en rend mieux le débordement de couleurs et l'énergie qui s'en dégage. Après quelques pourparlers, les organisateurs m'ont autorisé à me glisser entre les groupes successifs de danseurs, me permettant ainsi de les photographier de face.

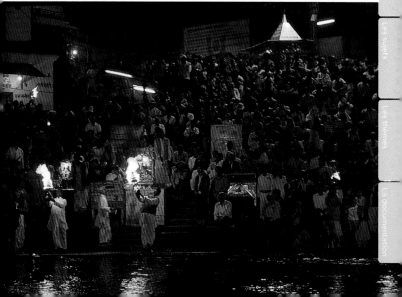

Photographier des festivités

Les événements festifs offrent diverses occasions au photographe. La plupart se caractérisent par un ou deux moments forts que vous devez vous efforcer de ne pas manquer. Ne dédaignez cependant pas les autres possibilités, notamment tous les à-côtés, les événements imprévisibles, les préparatifs en coulisse ainsi que les visages et les expressions des spectateurs. Pour être sûr de couvrir l'ensemble d'une manifestation, vous devez vous assurer de pouvoir vous déplacer librement, ce qui peut être difficile quand la foule est dense.

Les préparatifs, qui peuvent durer plusieurs heures voire plusieurs jours, sont toujours l'occasion de bonnes photos. Au cours de cette phase, qui englobe aussi les répétitions, la pression est moins forte et les participants moins tendus. Vous serez plus libre de vos mouvements que pendant la fête elle-même. C'est le moment de tourner autour des gens et de les photographier en situation. Juste avant la parade, les participants se regroupent en un ou plusieurs endroits, où vous prendrez aussi des photos singulières.

Le style de la parade varie d'un endroit à un autre. Mais certaines façons de travailler s'appliquent partout :

○ Au téléobjectif de face. N'est généralement possible que pour le premier groupe de la parade, ou si les groupes ne se suivent pas de près.
○ Au téléobjectif, d'au-dessus. Compresse la foule et donne une impression de masse humaine.
○ Grand-angulaire de près. Dynamise la photo et montre les réactions de la foule.
○ Gros plan du personnage ou du char principal. Il faut être rapide et avoir la bonne focale.

○ Réactions des spectateurs. Ce sont toujours d'excellentes photos.
○ Détails (même très petits) des costumes, uniformes, décorations… Certains ne sont visibles qu'à cette occasion.

La gestion du stockage

Les festivités encouragent l'abondance des prises de vue, surtout en numérique, où le déclenchement ne coûte plus rien. Le souci principal est de disposer de capacité suffisante pour cette occasion. Videz préalablement toutes vos cartes mémoire. Lors d'une pause, dans la journée, vous pourrez trier les images.

LE PALIO DE SIENNE
Cette course de chevaux assez violente se déroule deux fois l'an dans la cité toscane de Sienne. Les règles n'ont guère changé depuis le Moyen-Âge. Ces quatre photos extraites d'un reportage montrent la diversité de cette manifestation.

PRÉPARATIFS
Le costume et le maquillage des participants sont soigneusement vérifiés.

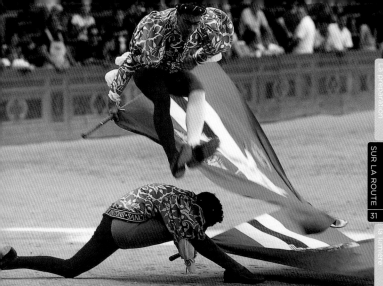

La préparation

SUR LA ROUTE

31

Apprécier
la lumière

Les sujets

Les thèmes

La documentation

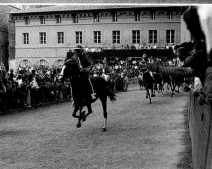

ACROBATIES
Une longue reconstitution historique précède
la course.

LA COURSE
À cru et tous les coups sont permis.
Les chevaux effectuent plusieurs circuits
sur la piazza del Campo.

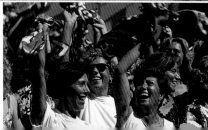

LES SPECTATEURS
En plus de l'événement lui-même, une vue
montrant les réactions de la foule est
toujours intéressante.

CORRIDA
Le téléobjectif moyen et une vitesse
d'obturation de 1/2 s ont produit un flou
significatif. L'intention était de montrer l'action
plutôt que les détails les plus sanglants.

Un événement organisé

Une fête devant toujours être organisée par quelqu'un, pourquoi ne le serait-elle pas à votre demande, si vous envisagez de placer vos photos dans une agence ou les publier ?

Un événement organisé pour une séance de photos ne s'inscrit pas dans le cours normal de la vie des habitants d'un lieu et peut même ressembler à un simulacre. Il y a cependant une grande différence, ici, entre du bidonnage – une manifestation qui prétend être vraie alors qu'elle ne l'est pas – et une mise en scène dans le seul but de réaliser de très belles photos. La photo de voyage vise principalement à montrer le monde tel qu'il est, sous un aspect documentaire, mais il n'est pas question de tromper le lecteur en lui faisant croire à des photos spontanées. Mais le fait est, comme nous l'avons vu, que les fêtes sont organisées pour le plaisir des spectateurs, et que le principal problème du photographe est de découvrir un point de vue avantageux afin de rapporter de très belles images de ce qu'il a vu.

La manifestation montrée ici est une danse traditionnelle khmère dans des ruines du XIIe siècle à Angkor, au Cambodge. L'intérêt de cette scène est que le lieu a été conçu pour les danses, comme en témoignent les frises anciennes de danseurs en haut des murs. L'événement fut organisé par le World Monuments Fund, responsable de la restauration de ce temple. Photographier une danse faisait partie de la commande et je savais ce que je voulais : une prestation aussi proche que possible de la vraie, sans touristes dans le champ, avec la possibilité de donner quelques directives scéniques aux artistes. Il fallait pour cela

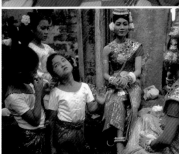

DANSE TRADITIONNELLE
Ces photos sont extraites d'un reportage dans le temple d'Angkor et dans l'école de danse où les artistes sont formés.

louer la troupe. J'avais visité une école de danse, en ville et photographié les répétitions, et j'avais profité des séances de maquillage et du travail en coulisse pour saisir quelques instants plus spontanés.

La préparation

SUR LA ROUTE

35

Apprécier la lumière

Les sujets

Les thèmes

La documentation

Gérer les éléments gênants

Il vous arrivera souvent de vouloir une vue parfaite d'un lieu, et d'être frustré en constatant que le monument à photographier est couvert d'échafaudages. Vous devrez alors vous résigner à ne pas prendre cette photo. La photographie numérique permet cependant de corriger une scène. Nous ne disposons pas de la place, ici, pour expliquer la procédure en détail, mais il existe des ouvrages spécialisés. L'important, lorsque vous êtes sur un site pollué par des éléments gênants, est de savoir ce qui peut être fait pour les éliminer numériquement, avec un logiciel.

Le traitement des éléments gênants varie. S'ils sont à quelque distance du sujet, vous pouvez vous placer entre eux et le sujet et utiliser le grand-angulaire. Cette focale permet aussi de réduire un pylône électrique lointain à peu de chose ou de l'occulter par un élément plus anodin, comme un arbre.

Après avoir fait de votre mieux sur place, vous continuerez avec la retouche numérique. Dans presque tous les cas, l'élimination des éléments gênants s'effectue en recopiant des parties de la photo d'un endroit à un autre. Une surface à motifs, comme un mur de brique, est relativement facile à reconstituer. Mais si la partie masquée est un élément unique, comme un détail architectural, vous devrez décaler l'appareil photo ou attendre que ce détail soit dégagé pour en prendre une vue supplémentaire.

Une technique encore plus efficace repose sur la parallaxe. Il faut pour cela que l'élément gênant soit à quelque distance du sujet, de manière qu'un léger décalage du point de vue en révèle différentes parties. Cette technique n'est guère applicable à des échafaudages érigés contre un monument. L'opération consiste à réaliser une paire d'images presque identiques, où les parties occultées sur l'une sont visibles sur l'autre. L'intervention numérique est ensuite facile : il suffit d'empiler les photos sur des calques puis d'effacer sélectivement les éléments gênants, les trous laissant voir les différentes parties non occultées.

Une autre technique plus ardue consiste à photographier séparément la partie occultée, quitte à s'en approcher. À condition que la résolution des photos de détail ne soit pas inférieure à celle de la photo principale, il sera facile de redimensionner les parties à coller par-dessus les éléments gênants.

1. DES TOURISTES PARTOUT
Ce monument romain à Éphèse, en Turquie, est très visité. J'ai passé dix minutes à prendre plusieurs vues identiques.

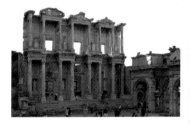

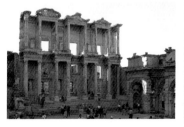

			Calque 5
			Calque 4
			Calque 3
			Calque 2
			Calque 1
			Arrière-plan

2. ÉLIMINER AVEC DES CALQUES

Après avoir superposé les images, j'ai effacé les touristes à la gomme, dégageant la partie de monument qui se trouve sur le calque inférieur.

3. APLATIR L'IMAGE

Les trous causés par la gomme sont remplis par les parties de monuments des autres calques. À la fin, l'image est aplatie pour obtenir un site désert.

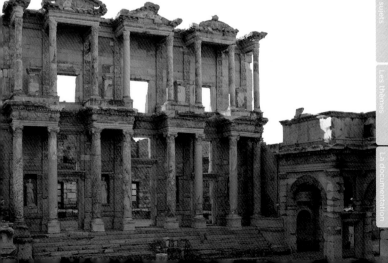

La préparation

SUR LA ROUTE

37

Apprécier la lumière

Les sujets

Les thèmes

La documentation

L'anticipation des traitements

L'élimination d'éléments gênants, vue dans les pages précédentes, n'est qu'un exemple de ce qui différencie fondamentalement la photographie numérique de la photographie argentique : le numérique ne se limite pas à la prise de vue. La photo finale sera ce que vous voudrez qu'elle soit. Le traitement après la prise de vue est appelé « postproduction ». Il est la continuation du déclenchement.

Exploiter pleinement la liberté et la souplesse du numérique nécessite une approche différente de la photographie. Elle repose sur l'anticipation des traitements : on photographie en ayant à l'esprit ce que l'on pourra faire ultérieurement. Mais peu de photographes y pensent. Loin de moi l'idée de suggérer que toute photo doit être systématiquement retouchée, mais beaucoup d'interventions sont aujourd'hui possibles… et d'autres restent encore à découvrir.

Il s'agit notamment de la suppression des objets indésirables, que nous venons de voir,

ainsi que de la conversion en noir et blanc et des panoramas, que nous abordons au fil des pages suivantes.

Photographier un même sujet sous des éclairages différents permet de subtiles manipulations numériques. Deux photos, l'une prise par temps ensoleillé, l'autre par temps couvert, pourront ainsi être fusionnées.

Superposez-les en repérage parfait, sur deux calques, puis avec les outils Pinceau et Gomme créez un effet montrant un rayon de soleil n'illuminant qu'une partie du sujet. Les possibilités augmentent lorsque les calques sont plus nombreux.

La même technique peut corriger de fortes luminosités, comme un paysage sous un ciel blanc et complètement délavé. Dans ce cas, une seconde photo du ciel sous-exposée de quelques diaphragmes pourra ensuite être combinée avec la première. Il est aussi possible de créer une séquence à partir de photos presque identiques.

1. TRAITER UN CONTRASTE DIFFICILE

Une partie de la photographie numérique consiste à savoir ce qui pourra être fait par la suite, dans l'ordinateur, et s'y préparer. Ici, la superposition des fils électriques et d'un énorme monument religieux était séduisante, mais le temps et la lumière étaient peu favorables. Je savais toutefois qu'il serait possible d'y remédier à condition de photographier au format Raw et d'éviter la surexposition.

2. RAW CLAIR
L'unique photo en Raw a été ouverte en
sous-exposition pour les tons clairs.

3. RAW FONCÉ
Une copie de la photo en Raw a été ouverte en
surexposition pour les tons foncés, puis collée dans un
calque placé sur l'autre photo.

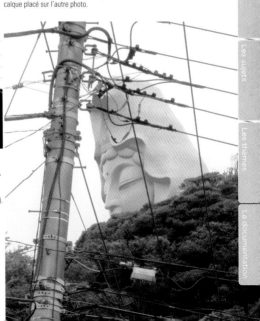

4. NIVEAUX LAB
La version claire a été convertie en mode Lab,
et la couche L (luminosité) a été fortement
contrastée avec la commande Niveaux, puis
convertie en sélection (masque de tons clairs).

5. COMPOSITE
Le masque de tons clairs a été chargé dans
le calque supérieur (tons clairs), puis en
appuyant sur la touche Supprimer,
on a produit un composite préservant
tous les tons et les couleurs importants.

Passer au noir et blanc

La plupart des appareils photo numériques proposent une option Noir et blanc que beaucoup des photographes préfèrent ignorer. Or, le noir et blanc n'est pas une photo privée de couleurs. En termes de composition, de lumière et de graphisme, il impose une démarche différente. Le noir et blanc est une autre manière de voir.

Quand on réduit l'image à une gamme de gris s'étendant du blanc au noir, on donne de l'importance aux tonalités. Les volumes et les lignes sont mis en valeur. Celui qui regarde une image en nuances de gris est ainsi plus sensible au modelé. Le noir et blanc peut être d'une grande subtilité. Les scènes qui se caractérisent par des volumes, des matières, des silhouettes ou encore des contrastes entre des formes, se prêtent admirablement à la transcription en noir et blanc.

Le noir et blanc a toujours permis un grand contrôle sur l'image. En photographie argentique, le négatif est largement interprété par le tireur, et cette interprétation est devenue plus courante encore en numérique. L'impression de la photo ci-après est remarquable : l'atmosphère dramatique de ces temples en ruine n'aurait pu être aussi bien rendue en couleur.

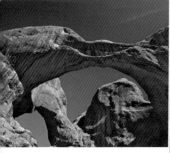

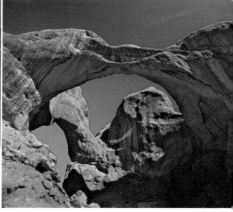

DÉSATURATION AUTOMATIQUE
Dans Photoshop, vous éliminerez la couleur en choisissant *Image > Mode > Niveaux de gris* ou *Image > Réglages > Désaturation*. Le résultat est le même : l'affectation de valeurs identiques au rouge, au vert et au bleu composant chaque pixel.

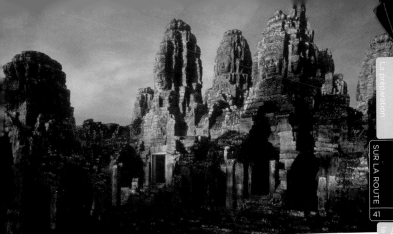

La préparation

SUR LA ROUTE

41

Apprécier la lumière

Les sujets

Les thèmes

La documentation

NOIR ET BLANC ÉVOCATEUR

La richesse des ombres et du modelé de ces pierres sculptées du temple de Bayon, au Cambodge, est mieux restituée lorsque la couleur ne distrait pas l'attention. Le noir et blanc permet d'apprécier la diversité tonale ainsi que les subtiles différences de surface du monument en ruine.

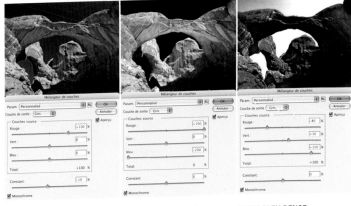

MÉLANGEUR DE COUCHES
Cocher la case Monochrome permet de régler les couches et simuler un filtre photo

FILTRE ROUGE DENSE
Augmenter la valeur du rouge et réduire celle du bleu assombrit le ciel, simulant ainsi un effet d'infrarouge.

FILTRE BLEU DENSE
La valeur maximale du bleu élimine cette couleur, d'où le blanchissement du ciel. Par contre, les tons jaunes du roc sont enrichis.

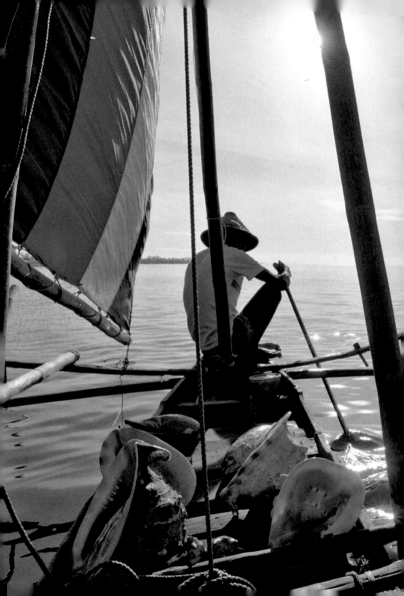

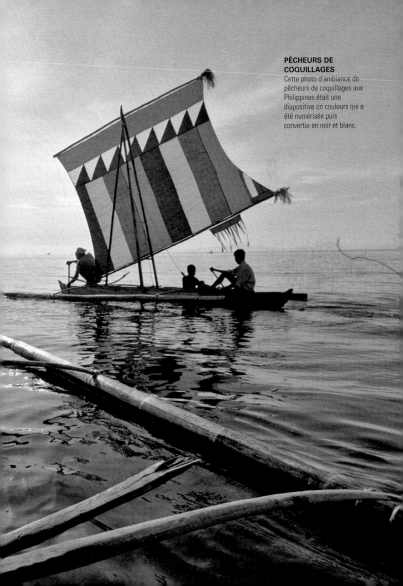

PÊCHEURS DE COQUILLAGES
Cette photo d'ambiance de pêcheurs de coquillages aux Philippines était une diapositive en couleurs qui a été numérisée puis convertie en noir et blanc.

Les panoramas

Un panorama est une photographie dont la largeur est beaucoup plus importante que la hauteur – et on pense généralement à un paysage. Un panorama peut couvrir 360 degrés, mais les versions imprimées sont le plus souvent au rapport 1:2 ou 1:4. À un rapport supérieur, il est moins commode à regarder car l'œil doit parcourir toute la longueur de l'image. En effet, comme dans la réalité, le regard ne perçoit pas tout d'un seul coup. Il découvre tour à tour les différents éléments, même si cette opération ne prend que quelques secondes.

Un panorama est très facile à réaliser. Même si l'horizontalité de la scène ne s'impose pas d'elle-même, le cadre peut être considéré comme une scène en plusieurs parties. Il est parfois intéressant de diviser ainsi l'espace, d'y inclure quantité de détails et d'événements que le spectateur explorera à sa guise.

Le panorama s'accommode fort bien de la photographie numérique grâce à des logiciels capables de rassembler plusieurs images en une seule, sans aucun raccord. Cette possibilité est tant appréciée que les fabricants vendent leurs appareils photo avec un logiciel d'assemblage et que, sur certains appareils, il existe même une fonction Panorama qui assemble automatique une série de photos juste après la prise de vue. Des logiciels d'assemblage autonomes, comme Stitcher, offrent des fonctionnalités avancées.

Le principe consiste à prendre, depuis le même point de vue, une série de photos qui se recouvrent d'au moins un tiers. Le logiciel se fonde ensuite sur ces zones de recouvrement pour fusionner toutes les photos en une seule et produire le panorama final, qui peut couvrir jusqu'à 360 degrés.

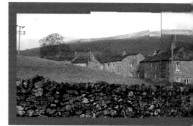

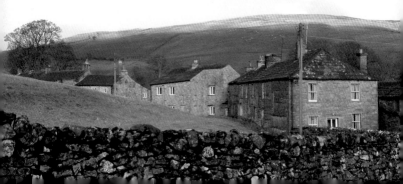

L'horizontalité

Pour un résultat irréprochable, l'appareil doit être parfaitement horizontal. Autrement, certaines des images du panorama devront être rognées pour obtenir le rectangle final. L'idéal est un trépied équipé d'un niveau à bulle ; cependant, vous pouvez photographier en tenant l'appareil à la main à condition que l'horizon soit à la même hauteur dans toutes les images.

PHOTOGRAPHIER LA SÉRIE

Cette série est composée de cinq photos qui se chevauchent. Un recouvrement d'environ 40 % permet au logiciel d'assemblage de trouver suffisamment de zones de correspondances.

RACCORDER

Les photos sont chargées dans l'ordre dans le logiciel d'assemblage. Il les raboute au mieux, égalise les tonalités pour estomper les raccords puis rend le panorama au format TIFF ou JPEG.

Les contraintes culturelles

Les différences culturelles des divers pays font leur richesse. Mais ce qui est admis dans l'un ne l'est pas forcément dans un autre. En revanche, un comportement courtois est universellement reconnu et apprécié.

Par la nature de leur activité, les photographes sont généralement intrusifs. Pour se rapprocher du sujet et obtenir l'image qu'ils désirent, certains ont tendance à transgresser les limites de ce qui est autorisé ou accepté. Gardez à l'esprit qu'un manquement à la politesse, s'il est rattrapable par un sourire dans votre propre société, risque d'être lourd de conséquences dans un pays où la culture est différente de la vôtre.

Les petites gaffes culturelles vous seront pardonnées, sauf si vous faites tout pour vous rendre insupportable. Vous connaissez sans doute les plus évidentes, mais nous les résumons ici au cas où. L'exception la plus notable est celle des pays en pleins bouleversements politiques ou économiques. Par exemple, une vague de fondamentalisme religieux qui aurait duré quelques années peut avoir laissé des traces sur une population qui réagira très vivement à des comportements jugés pour elle intolérables. Vous devez en tenir compte dès la recherche des destinations.

Les coutumes

○ Entrer déchaussé. Dans de nombreux pays bouddhistes, au Japon (qui ne l'est que partiellement) et dans certaines minorités tribales, les chaussures doivent être ôtées avant d'entrer dans les habitations, lieux de culte et autres intérieurs. Cette coutume a deux origines : le bouddhisme, pour lequel la tête est la partie du corps la plus noble et les pieds la plus vile, et l'hygiène – on n'introduit pas la saleté du dehors. Au Japon, des chaussons sont toujours proposés au visiteur.

Les problèmes sociaux

○ Pauvreté. Les images de pauvreté ne sont jamais à l'honneur d'un gouvernement. Dans certains pays, vous risquez de vous attirer l'hostilité des gens que vous photographiez, et même des ennuis avec la police.

○ Ethnicité. Des pays connaissent des problèmes ethniques, raciaux ou tribaux (en Afrique, par exemple). Certaines minorités, comme les Indiens Hopi au

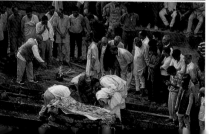

CHAUSSURES
Dans beaucoup de pays d'Asie, on doit ôter ses chaussures avant d'entrer dans les lieux de culte et même dans les habitations.

CRÉMATION
La crémation est une coutume hindoue. Évitez d'en photographier une. Une exception fut faite ici pour la crémation publique d'un membre de la famille royale népalaise.

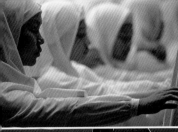

ÉCOLE CORANIQUE
Jeunes filles dans une école musulmane à Singapour. La religion et l'habillement sont des points sensibles. Il est essentiel de demander la permission.

PAUVRETÉ : L'INDE
Elle est partout visible dans les rues d'Old Delhi, mais les passants ou la police peuvent ne pas apprécier que vous vous y intéressiez de trop près.

sud-ouest des États-Unis, se dérobent d'eux-mêmes aux étrangers, notamment aux photographes.

O Habillement. Bien que fièrement exhibés lors des festivités, les costumes traditionnels peuvent être considérés comme « arriérés » dans certains pays, ou liés à des problèmes ethniques et à la religion.

O Femmes. Dans des pays où les femmes sont en situation d'infériorité par rapport à l'homme, les photographier peut susciter des problèmes.

La religion
O Chrétienne. Peu de restrictions. Demandez l'autorisation avant de photographier un lieu de culte lors des prières ou des rassemblements.

O Musulmane. Très restrictive envers les photographes. Photo interdite dans les mosquées. Évitez de photographier les femmes voilées.

O Hindouiste. Les restrictions dépendent des déités et de leurs lieux de culte. En général, la photo est interdite dans le sanctuaire principal. Beaucoup de temples interdits aux non-hindous.

O Juive. Les sectes les plus intégristes n'acceptent pas d'être photographiées.

O Sikh. Les non-sikhs sont les bienvenus et peu de lieux (signalés par un panneau) sont interdits aux photographes.

O Bouddhiste. Ne vous asseyez pas, pour cadrer, en dirigeant les pieds vers une image de Bouddha ou de quelqu'un, et ne touchez jamais la tête de Bouddha.

O Shintoïste. Restrictions concernant l'entrée et la photographie dans les sanctuaires d'Ise. Ailleurs, la photo est libre.

Quelques conseils

- Dans le doute, observez les autres.
- Souriez volontiers.
- N'attirez pas l'attention.
- Si vous estimez avoir commis un impair, retirez-vous.
- N'exprimez jamais de colère.
- Affichez de bonnes manières.
- Soyez courtois et amical.
- Apprenez des rudiments de la langue.

La sélection quotidienne

La sélection des photographies, qui consiste en fait à éliminer celles qui sont inexploitables, a toujours fait partie du processus créatif. Le numérique permet de les visionner immédiatement et ainsi d'évaluer la qualité du travail dès la fin de la journée.

Si vous avez emporté de quoi visionner vos photos, vous vous installerez à la fin de la journée dans votre chambre d'hôtel puis vous examinerez la production du jour. Vous jugerez ainsi de l'avancement du reportage et vous vous rendrez compte s'il est plutôt réussi ou non, s'il vous faudra retourner ou non en certains lieux. L'idéal, pour visionner les photos, est l'ordinateur portable, mais on peut s'y prendre différemment.

Vous pouvez faire un premier tri directement sur l'écran de l'appareil photo, en parcourant la carte mémoire. Mais lors d'un voyage au long cours, il sera préférable de télécharger les photos vers le disque dur d'un ordinateur ou dans un disque dur externe. Certains modèles sont équipés d'un petit écran, commode, mais pas toujours approprié pour le tri, lorsque des photos doivent être comparées côte à côte.

On trouve différents types de logiciels de tri, de la visionneuse qui se contente d'afficher les images jusqu'aux gestionnaires de photos beaucoup plus perfectionnés, dotés d'outils de recherche. La visionneuse est vendue avec de nombreux appareils photo.

L'ORDINATEUR PORTABLE
Il offre un espace de stockage confortable et contient tous les outils logiciels.

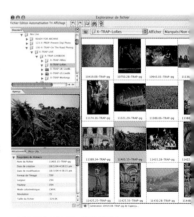

LE GESTIONNAIRE DE FICHIERS
Il affiche une vignette de chacun des fichiers d'image, avec sa taille, sa résolution, la totalité de ses métadonnées, etc.

Les rebuts

Tant que vous avez de la place sur vos unités de stockage, au lieu de supprimer purement et simplement des images lors de la sélection, préférez les déplacer dans un dossier spécial Rebuts. Vous vérifierez ultérieurement le contenu de ce dossier avant de vous en débarrasser.

La sélection de base

La sélection des photos exige un minimum de savoir-faire et de discernement. Les procédures varient selon les photographes et les logiciels, mais elles se déroulent généralement ainsi :
- Élimination – en les déplaçant dans un dossier Rebuts – de toutes les photos techniquement mauvaises (exposition erronée, flou, bougé…).
- Élimination des photos inexploitables (visage grimaçant, composition ou attitude inesthétique…).
- Regroupement des images semblables ou montrant un même sujet.
- Marquage ou notation (selon le logiciel) d'une ou deux des meilleures images d'une série ou des photos du jour. Ces photos sont « la sélection ».
- Si le logiciel permet de placer des copies d'une même photo dans divers dossiers ou collections, créez ces derniers en les nommant judicieusement (Paysage, Gens, Marchés…). Placez-y les photos appropriées.

L'imprimante portable

C'est un remarquable outil de relations publiques. D'un prix relativement modique, elle permet de remettre immédiatement des tirages de vos photos aux gens que vous rencontrez (elle remplace ainsi les Polaroid d'antan). Le seul inconvénient est que tout le monde en voudra. Cette imprimante Canon CD-100 à sublimation thermique produit des tirages au format 15 × 10 cm à 300 ppp, recouverts d'une couche de protection. Elle fonctionne sur batterie et aussi, avec un adaptateur, sur la batterie de la voiture.

LE MARQUAGE
Utilisez la fonction de marquage ou de notation de votre logiciel de visualisation pour trier vos photos. Elles pourront ensuite être affichées sélectivement dans le même dossier ou dans des collections thématiques.

17797.37-TRAP-pg

La préparation

SUR LA ROUTE

49

Apprécier la lumière

Les sujets

Les thèmes

La documentation

Notes et légendes

Prendre des notes entrave la continuité des prises de vue et c'est une corvée. Et pourtant, cette tâche est indispensable en voyage : le soin que vous mettez à préparer votre reportage doit se retrouver dans les photos que vous rapporterez. Vous devez indiquer le « où, qui et quoi » qui caractérise chacune d'elles. Les informations à retenir ne manquent pas : le nom d'un temple, d'une plage discrète, la date et la signification d'une cérémonie… La moindre photo doit être documentée par des renseignements que vous n'obtiendrez souvent que sur place et nulle part ailleurs. Tout noter immédiatement sur un carnet ou avec un petit dictaphone vous sera plus qu'utile. Une photo sans légende est souvent inexploitable.

Photographiez les étiquettes

Quand des étiquettes décrivent le sujet, comme pour cette plante chez un pépiniériste, le plus simple est souvent de les photographier. Faites-le soit toujours avant la prise de vue, soit toujours après, mais ne changez jamais cet ordre afin d'éviter toute confusion dans une série de photos.

Mots-clés

Si vos photos sont utilisées par d'autres personnes, ou si elles sont gérées par une agence, vous devez faciliter les recherches grâce à des mots-clés judicieusement choisis. Ce sont des termes incorporés au fichier de la photo qui permettent de la retrouver rapidement parmi des milliers, voire des millions d'autres. Certains mots-clés ainsi que leur hiérarchie peuvent être imposés par l'agence photo, ou librement définis par le photographe. C'est alors à lui de veiller à la pertinence des termes, en essayant de trouver ceux que les autres personnes seront susceptibles d'employer pour trouver telle ou telle photo.

Les légendes

Une légende peut être incorporée à une photo numérique et accessible à tout moment. Dans l'exemple ci-après, les informations sont entrées au travers de la commande Informations de Photoshop, mais la procédure est semblable avec les autres logiciels d'imagerie. La boîte de dialogue contient beaucoup de champs, mais les trois plus importants sont le copyright, la légende et les mots-clés. Ces données sont exploitables par les logiciels d'archivage.

MÉTADONNÉES IPTC

Dans Photoshop, vous accédez aux légendes longues ainsi qu'aux mots-clés et mentions de copyright en choisissant Fichier > Informations. Un clic sur l'option Avancé permet d'ajouter des données EXIF, TIFF, PDF et d'autres encore au fichier.

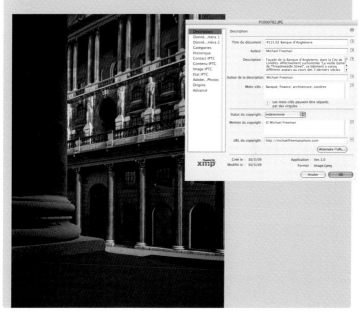

APPRÉCIER LA LUMIÈRE

La qualité de la lumière apporte beaucoup à une photographie. Elle dépend du lieu, du moment dans l'année et de l'heure. Lors d'un voyage dans un pays lointain que vous n'avez jamais visité, il est fort probable que la qualité de la lumière et son évolution au cours de la journée seront très différentes de ce que vous connaissez chez vous. Il vous faudra peut-être quelques jours pour vous y faire, mais vous découvrirez rapidement les aubaines qu'elle vous offrira.

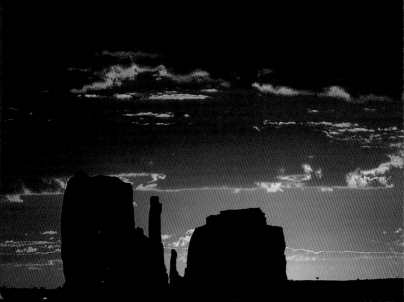

Pour les vues en extérieur, la lumière naturelle prisée par la plupart des photographes est celle du soleil lorsqu'il est un peu bas, au milieu de la matinée ou de l'après-midi. C'est celle qui prédomine par exemple dans les brochures des voyagistes. Une variante consiste à photographier lorsque le soleil est bas sur l'horizon, mais le créneau de prises de vue est plus bref, donc il y aura moins de photos. La lumière du soleil « qui brille mais pas trop haut » a du succès car c'est celle qui plaît aux touristes, celle qu'ils préfèrent pour voyager.

Mais certains photographes jugeront la vue ainsi éclairée trop attendue, trop prévisible. Et comme l'édition et la publicité sont toujours à la recherche d'images nouvelles et spectaculaires, les photographes de voyage doivent découvrir des lumières nouvelles. Le style de la publication et la personnalité du directeur artistique jouent un rôle déterminant dans la motivation des

photographes à explorer les possibilités d'éclairage. L'esthétique d'une « belle lumière » est affaire de mode. Or, la mode change.

Dans cette partie, nous étudierons en détail non seulement le comportement de la lumière et ses effets sur vos photos au cours de la journée, du lever du soleil à son coucher, mais aussi ses effets selon le lieu où vous vous trouvez dans le monde. Il est aussi important de comprendre l'orientation de la lumière selon le sujet, qu'il soit éclairé à contre-jour, latéralement ou de face.

L'INSTANT PRÉCIS DU LEVER DU SOLEIL
Le lever du soleil, riche en teintes rouges, ne dure que quelques minutes. Ces photos sont souvent plus intéressantes avec un sujet en silhouette, comme ces formations rocheuses de Monument Valley, aux États-Unis, appelées The Mittens (les gants).

Climats et lumières

La lumière naturelle dépend de la météo, qui dépend du climat. Voyager vous sensibilise à cela dans la mesure où vous êtes plus exposé aux conditions extérieures que d'habitude, et parce que le climat vous est moins familier, du moins si vous allez loin. Parcourir le monde est aujourd'hui bien plus facile et courant, et aussi meilleur marché qu'il y a, disons, vingt ans, et beaucoup de photographes rencontrent différents climats au cours de leurs reportages. Il existe une douzaine de grandes régions climatiques – la montagne en fait partie –, rarement délimitées avec précision. Les microclimats apportent de la diversité.

L'influence du climat sur la qualité de la lumière est certes déterminante, mais il faut aussi tenir compte de l'accessibilité. Là où les saisons sont extrêmes, il est parfois difficile de circuler, notamment dans les pays les moins développés. Dans un pays connaissant

Région	Couleur	Précipitations	Température et conditi…
Arctique		Aucune	Froid
Sub-arctique		Neige	Très froid, permagel
Froide, neigeuse		Pluie, neige	Inférieure à −3 °C en hiver
Tempérée		Saisonnières	Supérieure à −3 °C en hiver
Monta-gneuse		Variées	Selon l'altitude
Sèche		Moins de 250 mm/an	Chaude ou froide
Tropicale		Élevées	Fortes précipitations, souvent toute l'année

la mousson, comme le Cambodge, la plupart des routes se transforment en bourbier à la saison des pluies, ce qui réduit considérablement le nombre de régions accessibles. En été, au Soudan, soufflent les haboubs, des tornades de poussière erratiques de près d'un kilomètre de haut parcourant le désert à plus de 80 km/h. Ces particularités météorologiques doivent être connues. Examinez une carte climatique et considérez les descriptions qui suivent comme une introduction et un guide général.

Enfin, il faut aussi penser au confort. Photographier sous 40 °C n'est pas une partie de plaisir. Les températures très basses ont aussi leurs inconvénients : il faut ôter les gants, ouvrir la veste, éviter les gelures. Tenez-en compte.

La préparation

Sur la route

APPRÉCIER LA LUMIÈRE

55

Les sujets

Les thèmes

La documentation

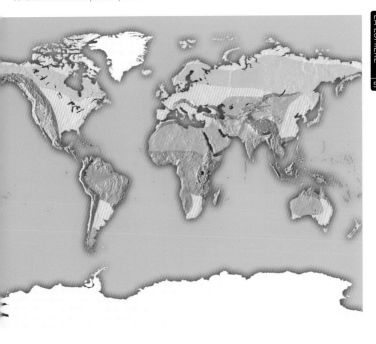

La lumière sous les tropiques

L'humidité tropicale

Monotone et étouffante, sans saisons et avec peu de variations de température et d'hygrométrie, toutes deux élevées. Jamais de fraîcheur et une température moyenne de 26 °C. La chaleur paraît plus forte et plus débilitante à cause de l'hygrométrie élevée. Averses et orages se produisent en fin d'après-midi, avec de fortes bourrasques. Le ciel est souvent couvert, mais les matins sont clairs.

Exemples. Amazonie, Bornéo, Nouvelle-Guinée.

Lumière. Soleil intense lorsqu'il apparaît. Beaux levers et couchers de soleil si une averse a lavé l'air. Soleil au zénith à midi, peu favorable pour la photographie. Précipitations fortes mais généralement brèves.

Équipement. Exposé à la chaleur et à l'humidité. Très bonnes protections indispensables contre les fortes pluies.

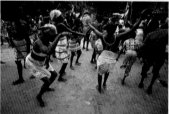

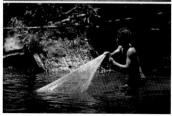

IRIAN JAYA
Il ne pleut pas tout le temps sous l'équateur, même s'il y fait chaud et humide. Tôt ou tard, comme ici dans la vallée de Baliem, les nuages peuvent se dissiper et la lumière peut devenir belle.

SURINAM
Une cérémonie à l'intérieur des terres, dans ce pays d'Amérique du Sud. Le temps est généralement couvert, mais néanmoins plus lumineux – à conditions égales – que sous les climats tempérés.

BORNÉO
Sous l'équateur, la lumière de midi est dure et le contraste avec les ombres si élevé qu'elles sont inévitablement bouchées.

La préparation

Sur la route

APPRÉCIER
LA LUMIÈRE

57

Les sujets

Les thèmes

La documentation

La mousson

Variante de l'humidité tropicale, mais avec une saison définie qui concentre les précipitations. La mousson arrive souvent un jour bien précis. Trois saisons : une saison des pluies avec quelques journées ensoleillées, suivie d'une saison sèche d'abord fraîche et qui devient peu à peu torride.

Exemples. Indochine, une partie de l'Inde.

Lumière. Le choix de la saison est crucial pour le voyage. Les plus beaux jours viennent juste après la mousson. Mais le ciel intensément bleu risque d'être monotone. La saison sèche avant la mousson peut être brumeuse. La force des précipitations et leur continuité dépendent de la région.

Équipement. Pour la saison des pluies, voyez la section « L'humidité tropicale ». La fin de la saison sèche peut être très chaude.

THAÏLANDE
La lumière la plus familière est le ciel clair sans nuages de la saison fraîche : air limpide le matin et le soir, mais le bleu du ciel tend à la monotonie.

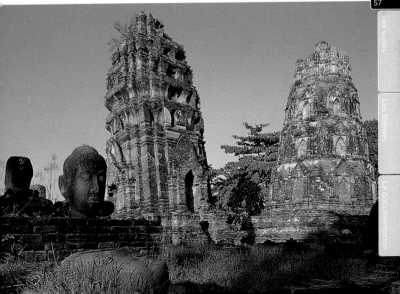

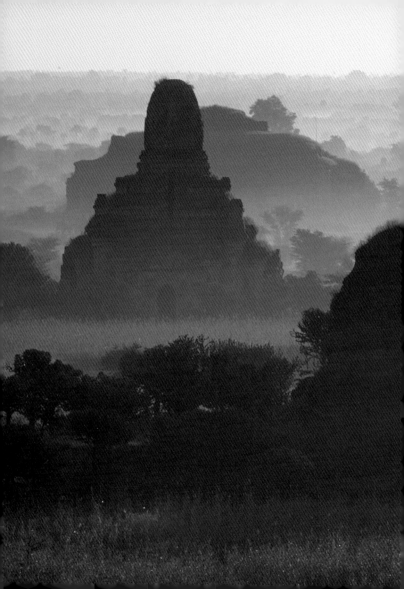

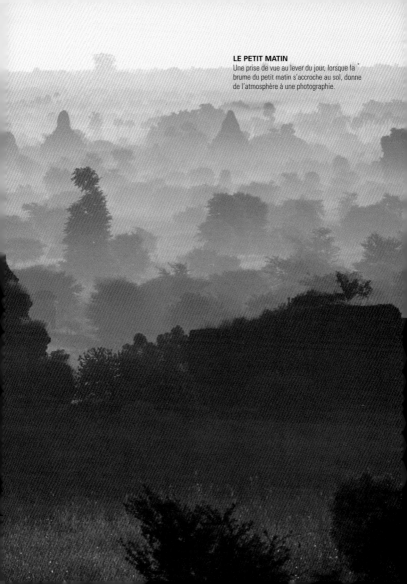

LE PETIT MATIN
Une prise de vue au lever du jour, lorsque la
brume du petit matin s'accroche au sol, donne
de l'atmosphère à une photographie.

La lumière des climats secs

La savane

Un autre climat tropical, moins pluvieux que les deux précédents, avec une longue saison sèche bien marquée, qui engendre de vastes régions herbeuses appelées savanes. À la saison des pluies succède une saison sèche fraîche qui devient torride.

Exemples. Afrique orientale, régions montagneuses du Guyana.

Lumière. La saison sèche est légère, claire et lumineuse, avec une visibilité portant particulièrement loin dans les contrées en altitude comme l'Afrique de l'Est. La lumière est très variable à la saison des pluies, mais sans nébulosités aussi denses que dans les régions tropicales ou soumises à la mousson.

Équipement. À la saison sèche, la poussière est le principal ennemi.

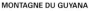

MONTAGNE DU GUYANA
La haute savane du sud du Venezuela en mai, qui marque le début de la saison chaude. Le climat est cependant supportable car les plateaux se trouvent à 1 500 m d'altitude. Temps clair et sec.

AFRIQUE DU SUD
Capture d'un rhinocéros dans le parc national de Pilanesberg, près de Sun City. Dans l'hémisphère sud, le mois de mai est en hiver et, à 1 000 m d'altitude, l'air est frais, sec et limpide.

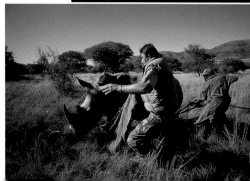

La préparation

Sur la route

APPRÉCIER
LA LUMIÈRE

61

Les sujets

Les thèmes

La documentation

La steppe semi-aride

Le climat y est sec avec des précipitations faibles, irrégulières et imprévisibles. Des années sèches alternent avec des années un peu pluvieuses, difficiles à prévoir. Sous les tropiques, les saisons sont peu différenciées mais, plus au nord, dans les steppes asiatiques par exemple, l'amplitude des températures est plus vaste, avec des étés brûlants et des hivers glacés. La répartition pluviométrique mensuelle varie selon les régions, mais on ne peut généralement pas s'y fier.

Exemples. Afghanistan, nord du Nouveau-Mexique.

Lumière. Ciel très souvent limpide, sans aucun nuage à la saison sèche, produisant de grands ciels bleus.

Équipement. Nécessite une protection contre la poussière.

Le désert

Les précipitations annuelles y sont inférieures à 250 mm et, dans des contrées extrêmes comme le désert d'Atacama, au nord du Chili, il ne pleut pas pendant des années. L'ensoleillement est garanti, avec de grandes variations de température entre le jour (très chaud) et la nuit (fraîche à froide). Risques de tempêtes de sable, saisonnières et donc prévisibles dans certains déserts. Brouillards, brumes et parfois nuages bas dans les déserts côtiers.

Exemples. Sahara, Namibie.

Lumière. Soleil intense, ciel bleu. Les moments privilégiés sont tôt le matin et en soirée.

Équipement. Chaleur extrême et poussière. La très brutale chute de température nocturne peut poser des problèmes de condensation.

NOUVEAU-MEXIQUE
Le climat sec prédomine dans le Sud-Ouest, comme ici à Santa Fe. Les journées claires et lumineuses sont au rendez-vous presque toute l'année, d'où la prédilection des peintres et des photographes pour cette contrée.

VALLÉE DE LA MORT
Par endroits sous le niveau de la mer, la Vallée de la Mort, en Californie, ne reçoit en moyenne que 50 mm de pluie par an et connaît la température moyenne la plus élevée, avec un record à 56,7 °C. Elle comprend quatre zones de dunes.

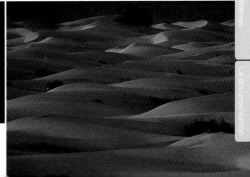

La lumière aux latitudes moyennes

Climat méditerranéen

C'est sans doute le climat le plus agréable et le plus attrayant pour le photographe. Les précipitations sont modérées, concentrées au cœur de l'hiver, avec un été lumineux, ensoleillé, chaud à très chaud. Des régions côtières, comme vers San Francisco, ont des étés frais et un brouillard assez épais le matin.

Exemples. Le pourtour méditerranéen, la Californie centrale.

Lumière. Nombreux jours d'ensoleillement, très fiable. Planification facile des prises de vue.

Équipement. Pas de problème particulier.

Climat subtropical humide

Hivers frais, étés chauds avec des précipitations modérées réparties sur l'année ou concentrées sur une partie de l'été. L'hygrométrie au cœur de cette saison la rend inconfortable car étouffante. Exposée aux ouragans et aux typhons (deux noms pour un même phénomène) à la fin de l'été et au début de l'automne.

Exemples. Golfe du Mexique, centre et sud du Japon.

Lumière. Diversité de conditions lumineuses, peu à modérément prévisibles.

Équipement. En été, la chaleur et l'humidité peuvent être aussi élevées que dans les régions tropicales humides.

LA NOUVELLE-ORLÉANS
Au petit matin dans le Quartier français. Climat chaud, humide, mais ensoleillé.

LES CYCLADES
Une église éclatante de blancheur sur un ciel d'un bleu intense à Mykonos : l'archétype de la photo méditerranéenne.

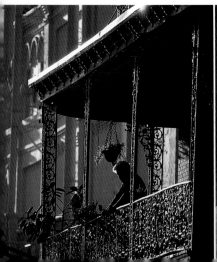

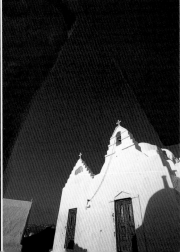

ANGLETERRE
Bien que le climat britannique soit très changeant, un jour de vent fort comme celui-ci, où se mêlent éclaircies et ondées, est très typique.

ANGLETERRE
Le type de climat océanique qui fait le désespoir de tous est ce temps couvert causé par des dépressions arrivant par la mer, qui apportent d'interminables journées de grisaille.

La préparation

Sur la route

APPRÉCIER LA LUMIÈRE

63

Les sujets

Les thèmes

La documentation

Climat océanique

Étés frais à chauds, hivers tempérés. Les précipitations sont assez élevées et varient selon les régions. Elles sont réparties sur l'année, avec un minimum en été. Temps imprévisible, ce qui peut poser problème pour les photos. Le climat est régi par les entrées d'air océaniques plus que par les pressions atmosphériques.

Exemples. Europe occidentale, Vancouver, État de Washington.

Lumière. Temps très variable, difficile à prévoir. La lumière peut changer plusieurs fois dans la journée. En raison de l'éloignement de l'équateur, l'élévation du soleil à midi et la longueur du jour varient énormément selon la saison.

Équipement. Pas de problème particulier.

Climat continental

Les différences de température sont très marquées entre les saisons. Une forte amplitude annuelle des températures est fréquente. Les précipitations se produisent toute l'année avec un maximum en été. Nombreuses journées d'enneigement en hiver.

Exemples. Centre des États-Unis, Europe centrale.

Lumière. La longueur du jour et l'élévation du soleil sont les mêmes que pour le climat océanique. Temps modérément prévisible.

Équipement. Un hiver rigoureux peut produire des conditions subarctiques.

Arctique et lumière en altitude

Climat subarctique

Concerne d'immenses régions très peu peuplées. Hivers longs et glacials, étés très courts, printemps et automnes très brefs. Les journées d'été sont longues, les journées d'hiver très courtes. Faibles précipitations concentrées pendant les mois chauds, couverture neigeuse durable en hiver.

Exemples. Taïga russe, grandes parties du Canada et de l'Alaska.

Lumière. Les longues journées d'été permettent de photographier intensivement, au contraire des courtes journées d'hiver. Le soleil n'est jamais haut, la limpidité de l'air est remarquable. Aurores boréales.

Équipement. Le froid et la condensation sont les principaux problèmes.

Climats arctique et antarctique

Jamais chaud, hivers glacials. Journée qui dure tout l'été et nuit qui dure tout l'hiver. La toundra borde les régions glacées.

Exemples. Groenland, Antarctique.

Lumière. L'hiver n'est qu'une longue nuit, avec parfois des aurores boréales. L'été n'est qu'une longue aurore qui précède un long crépuscule, le soleil restant bas sur l'horizon.

Équipement. Exposé à un froid intense.

LAPONIE
Dans le nord de la Suède, l'hiver se caractérise par une couverture neigeuse et des conditions arctiques, comme ici lors de cette traversée en traîneau à chiens.

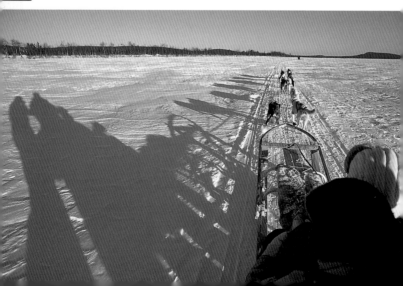

Climat de montagne

La montagne se caractérise par des microclimats qui varient considérablement selon l'altitude. Au-dessus de 1 500 m, les pressions sont basses, l'ensoleillement est intense et riche en ultraviolets, et les contrastes sont forts entre la lumière et l'ombre. À cause de l'air raréfié, les différences de température entre le jour et la nuit sont élevées. Les précipitations sont souvent plus abondantes que dans les basses terres, car la montagne oblige les masses d'air à s'élever ; elles perdent ainsi leur capacité à retenir l'humidité. C'est surtout du côté exposé au vent que ce phénomène se produit, le côté sous le vent restant sec. Il existe aussi des vents particuliers à un massif montagneux ou à une vallée.

Exemples. Les Alpes, l'Himalaya.

Lumière. Les UV intenses en haute altitude bleuissent les ombres et les lointains. L'air raréfié favorise le contraste lumineux ; posez pour les zones éclairées, pas pour les ombres. Comme le temps change souvent, la lumière peut varier rapidement selon les nébulosités.

Équipement. La protection contre les chocs est prioritaire, notamment lors d'escalades. En haute altitude, risque de gel et de condensation, surtout le soir.

HIMALAYA

À 5 000 m d'altitude, la visibilité par temps clair est exceptionnelle. L'atmosphère est moins dense qu'au niveau de la mer, avec seulement 50 % d'oxygène. L'intensité du bleu est due à la grande richesse en ultraviolets.

HIMALAYA

Les variations de lumière et de température peuvent être rapides et brutales en haute altitude, comme ici à 6 000 m d'altitude, dans le Tibet. Des nuages occultant le soleil changent plus fortement la lumière qu'au niveau de la mer en raison de la grande différence entre la lumière et l'ombre.

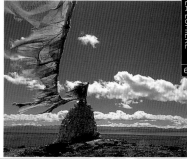

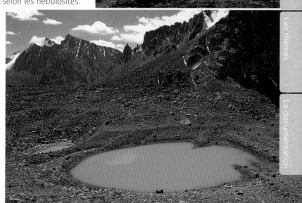

La préparation

Sur la route

APPRÉCIER LA LUMIÈRE

65

Les sujets

Les thèmes

La documentation

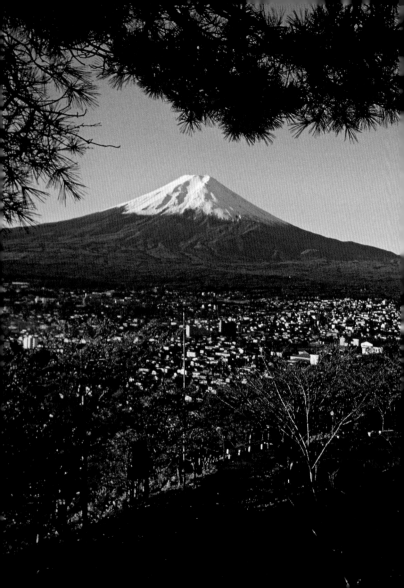

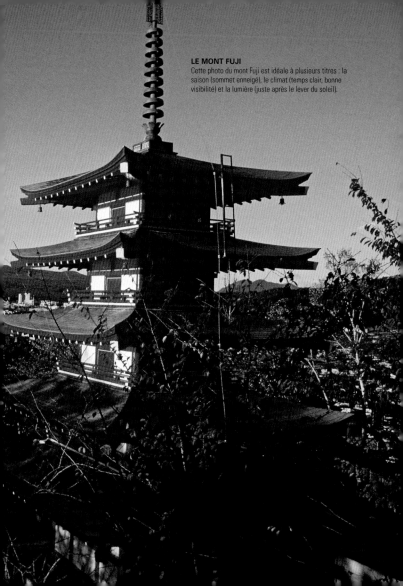

LE MONT FUJI
Cette photo du mont Fuji est idéale à plusieurs titres : la saison (sommet enneigé), le climat (temps clair, bonne visibilité) et la lumière (juste après le lever du soleil).

Le milieu du jour

De la fin de la matinée au début de la soirée (le moment précis dépend de la latitude et de la saison) le soleil est haut dans le ciel. Pour beaucoup de photographes, c'est la lumière la moins intéressante, pour de bonnes raisons. Mais ce n'est pas une raison pour ranger l'appareil et attendre une meilleure lumière.

Quand le soleil est haut dans le ciel, les ombres sont très courtes. De ce fait, le sujet ne bénéficie pas de l'éclairage modelant – qui rend bien les formes galbées – que produit la lumière oblique d'un soleil bas projetant des ombres longues. De plus, l'éclairage trop violent, surtout autour de midi, provoque des contrastes particulièrement forts, d'où une plage dynamique exagérément étendue qui ne permet plus d'obtenir des détails à la fois dans les ombres et dans les hautes lumières. Il en résulte souvent des images difficiles à « lire », caractérisées par des ombres bouchées et des zones grillées qui font disparaître d'intéressants indices permettant de comprendre la photo.

Photographier les gens au milieu de la journée présente aussi des inconvénients. Les yeux du sujet sont généralement noyés dans l'ombre projetée, soit par son front, soit par ses sourcils. Ou alors, son nez devient disgracieux. Une lumière dure n'est pas flatteuse pour certaines teintes de peau.

Ces inconvénients purement techniques mis à part, on sait que la lumière du soleil au zénith produit des images insipides et peu attrayantes. Lorsque vous parcourez des photos, celles qui attirent immanquablement votre attention sont les images dont la lumière est dramatique ou insolite. À cause de sa lumière trop directe, le soleil haut dans le ciel est rarement recommandé.

Quel est alors l'intérêt de photographier au milieu de la journée ? L'avantage le plus évident est que les images sont claires et détaillées, surtout quand l'air est limpide. Les formes sont bien découpées, les couleurs exactes et éclatantes. Les surfaces verticales bénéficient d'un éclairage rasant qui souligne les formes et les textures.

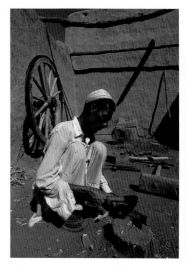

PRÉSERVER LES HAUTES LUMIÈRES
La plage dynamique de cette photo d'un artisan pathan s'étend sur 6 stops. Aux épaules, il faut diaphragmer à $f/32$ alors que, dans le cou, il faut n'ouvrir qu'à $f/4$. Le vêtement blanc est cependant si important dans la composition que la mesure doit se fonder sur lui. Une surexposition serait inacceptable. Les ombres sont certes denses, mais sous cet angle de prise de vue, elles n'occupent que peu de place.

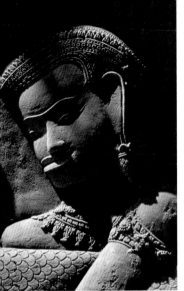

SURFACES VERTICALES

Un éclairage rasant sur un mur ou toute autre surface verticale, ou sur un bas-relief comme ici, peut être extrêmement appréciable. L'effet est cependant fugace, car la direction de la lumière change rapidement.

MOTIFS GRAPHIQUES

L'intense clarté de la lumière met en valeur la complexité de ce coin de rue à Jaipur, en Inde, grâce à des ombres très denses. Le puissant effet graphique ainsi produit est intéressant en soi.

La préparation

Sur la route

APPRÉCIER LA LUMIÈRE

69

Les sujets

Les thèmes

La documentation

Le matin et l'après-midi

Beaucoup de photographes apprécient la lumière du matin et du soir, lorsque le soleil est assez bas dans le ciel. L'éclairage oblique et le parcours plus long de la lumière à travers l'atmosphère flattent la plupart des sujets. Les ombres sont plus douces et la lumière plus chaude donne de belles teintes à la peau, ce qui est parfait pour le portrait. L'angle faible modèle agréablement les paysages et bon nombre de photos d'architecture, ce qui contribue à bien définir la scène.

Moins dramatisante qu'à l'aube ou au crépuscule, cette lumière est moins sujette aux dominantes orangées. Elle produit un résultat neutre, important lorsque la fidélité des couleurs est recherchée.

Le photographe doit tenir compte de la position du soleil par rapport à l'appareil photo. Les prises de vue vers le soleil, ou à contre-jour, ou avec un éclairage latéral, sont toutes possibles et produisent des résultats très différents, sur lesquels nous reviendrons d'ici peu.

Enfin, le soleil bas est moins dur qu'au zénith. La plage dynamique est de ce fait plus étroite, facilitant la récupération des détails à la fois dans les ombres et dans les hautes lumières.

VUE PLONGEANTE
La prise de vue d'aplomb est une bonne option le matin ou le soir, car le contraste au sol est réduit tandis que les textures sont mises en valeur. De plus, les ombres longues autorisent d'intéressantes compositions graphiques.

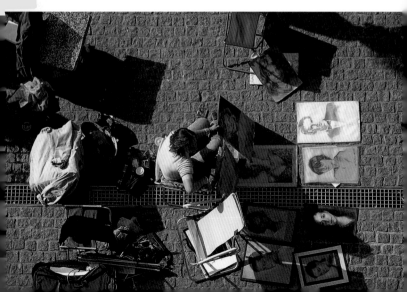

DÉTAIL MURAL

L'éclairage latéral révèle bien une texture. Certaines surfaces reçoivent mieux la lumière rasante à midi, d'autre tôt le matin ou tard le soir, comme ce clou en bronze sur un mur en bois. Le moment favorable n'a duré ici que quelques minutes avant que l'ombre n'envahisse tout.

OMBRES ET LUMIÈRES HORIZONTALES

Les jeux d'ombre et de lumière sont des éléments importants dans les photographies prises le matin ou le soir. Le choix du bon moment ajoute une composante linéaire horizontale à l'image.

La préparation

Sur la route

APPRÉCIER LA LUMIÈRE

71

Les sujets

Les thèmes

La documentation

EXPLOITER LES OMBRES

Les ombres portées par le soleil bas dans le ciel peuvent être très graphiques. Sur cette photo d'une vieille abbaye au bout d'un champ de lavande, l'ombre au premier plan ancre solidement la composition. Les ombres un peu plus loin suggèrent l'existence d'un bois, à droite. Les ombres des toits coniques prolongent la ligne de crête de la colline.

Soleil levant, soleil couchant

Les photos prises à l'aube ou au crépuscule peuvent être très spectaculaires, mais une préparation s'impose, surtout si vous savez à l'avance où vous photographierez. Par exemple, vous avez repéré dans la journée un lieu saisissant qui le sera encore plus à l'aube, mais après vous être levé de bon matin, vous vous apercevez que le soleil est mal placé : de magnifiques détails bien apparents dans la journée sont à présent noyés dans une ombre terne sans intérêt. Faites vos repérages et déterminez l'endroit où le soleil se lève. Vous découvrirez peut-être qu'un lieu peu propice au lever du soleil l'est davantage au crépuscule.

Quand le soleil est bas dans le ciel, la scène est en réalité plus sombre qu'il n'y paraît car notre vision s'adapte à la lumière ambiante. Emportez toujours un trépied et un déclencheur à distance, ou trouvez un appui stable pour caler l'appareil photo. Bien que le soleil ne soit pas particulièrement intense, la plage dynamique de la scène peut être étendue, notamment lorsque vous photographiez vers lui. Mesurez la lumière sur le ciel en excluant le soleil, cadrez puis déclenchez. Vérifiez l'histogramme et surveillez l'alerte d'écrêtage pour éviter l'excès de zones grillées et de zones bouchées, et préserver ainsi les détails. Au besoin, corrigez l'exposition puis prenez une autre vue.

COULEURS CHAUDES ET RICHES
Quand l'air est clair, le soleil est brillant même s'il est bas sur l'horizon et rougeoyant comme sur cette photo de Monument Valley. Les couleurs sont les plus vives quand le soleil est derrière l'appareil photo. Pour ne pas être gêné par votre propre ombre, placez-vous de manière qu'elle soit projetée à distance et non à proximité.

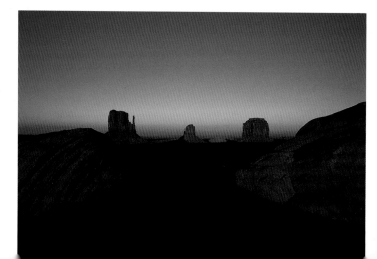

La préparation

Sur la route

APPRÉCIER LA LUMIÈRE

73

Les sujets

Les thèmes

La documentation

SILHOUETTES

Photographier à contre-jour au lever ou au coucher du soleil offre l'occasion de créer de belles silhouettes. C'est plus facile avec un grand-angulaire, qui réduit la taille du disque solaire et permet de l'occulter par un élément opaque, comme avec cette tour à Shanghai.

ATTENTION À LA BALANCE DES BLANCS

Veillez à ce que la balance des blancs soit réglée de manière à ne pas compenser inopportunément les tonalités chaudes du soleil bas dans le ciel. Autrement, la photo présenterait un curieux aspect de crépuscule qui n'en aurait pas les couleurs. C'est ce qui est arrivé avec le réglage Automatique (en haut à gauche) contrairement à un réglage Ensoleillé (à gauche).

Crépuscules

Le crépuscule est le laps de temps relativement court qui précède l'apparition ou la disparition du soleil à l'horizon. La durée du phénomène dépend de la latitude où vous vous trouvez, et l'apparence du ciel, des conditions atmosphériques. Un ciel clair produit un beau dégradé de rouges et d'orangés entourant le soleil, qui deviennent peu à peu des violets et des bleus plus froids, allant parfois jusqu'au noir.

Il est préférable de se trouver sur place à l'avance. Si vous photographiez le crépuscule du matin, prévoyez d'arriver lorsqu'il fait encore nuit, en ayant préparé le matériel la veille. Les expositions risquant d'être relativement longues, vous aurez besoin du trépied et du déclencheur à distance.

Le soleil étant encore hors de la vue, vous devez régler soigneusement la balance des blancs. Si vous photographiez en Raw, ce qui est recommandé quelles que soient les conditions lumineuses, la balance des blancs importe moins. Mais en JPEG, faites des essais (peut-être avec une photo pour l'impression directe) jusqu'à ce que vous trouviez celle qui convient le mieux. Plus la température de couleur que vous réglez est faible – aux environ de 2 800 K –, plus les images sont froides, bleutées, renforçant ainsi les tonalités que l'on trouve habituellement à ces moments de la journée.

N'oubliez pas que vous poserez peut-être pendant une trentaine de secondes. Vous pouvez tirer profit de cette durée. Par exemple, avec une pose longue, le mouvement des vagues produit un aspect cotonneux tandis que les phares des voitures tracent de belles traînées colorées.

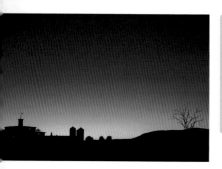

LES TEINTES DU CIEL
À l'aube et tard le soir, le ciel clair agit comme un réflecteur renvoyant la lumière tamisée du soleil caché derrière l'horizon. Cet effet est surtout visible au grand-angulaire, car il couvre une plus grande étendue de ciel. Par exemple, l'angle de vue d'un téléobjectif de 180 mm n'est que de 11 degrés alors que celui d'un grand-angulaire de 20 mm est de 84 degrés.

Grand-angulaire ou téléobjectif ?

Le grand-angulaire couvre une plus grande surface du ciel, et donc une plus vaste plage de dégradé. À cause de son champ plus étroit, le téléobjectif ne peut prendre qu'une partie du dégradé, parfois une seule couleur seulement.

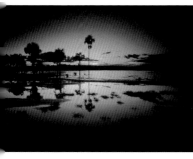

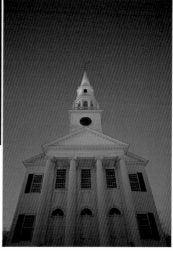

RÉFLEXION CRÉPUSCULAIRE
La position, presque au niveau du plan d'eau, restitue admirablement le délicat dégradé du soir sur les hautes terres du Guyana, au Venezuela. Ce qui rend cette scène plaisante est le nombre très réduit de couleurs.

INTENSITÉ DU BLEU
Quand la dominante n'est ni rouge ni orangée, elle est bleutée, comme dans cette vue hivernale typique.

La préparation

Sur la route

APPRÉCIER
LA LUMIÈRE

75

Les sujets

Les thèmes

La documentation

Les nuages au crépuscule

Lorsque les nuages forment une couverture continue, l'impression de crépuscule disparaît. Mais lorsqu'ils sont clairsemés, les jeux de lumière deviennent saisissants. Les nuages rouges et orangés produisent les classiques couchers de soleil de cartes postales. Le moins que l'on puisse dire est qu'ils réservent des surprises. En raison de la lumière rasante du soleil provenant de l'horizon, le moindre mouvement des nuages produit des effets très visibles. Parfois, la couleur des nuages disparaît peu à peu après le coucher du soleil. Parfois, elle peut soudainement sculpter les nuages. Une bonne raison pour ne pas remballer prématurément le matériel.

Attardez-vous sur place

Même si vous estimez avoir pris la photo que vous vouliez obtenir, restez sur place tant qu'il reste un peu de lumière pour travailler. La photo au crépuscule réserve en effet beaucoup de surprises, et vous ne savez jamais si la lumière est réellement partie pour de bon. Un clair de lune succédant au crépuscule vous offrira peut-être même de nouvelles occasions.

Pluie et orages

Dès qu'il se met à pleuvoir, beaucoup de photographes remballent leur matériel et rentrent chez eux. C'est compréhensible car ce n'est pas agréable d'être trempé ou, pire, de mouiller de coûteux boîtiers et objectifs.

Il est cependant possible de trouver un abri où vous serez au sec, de même que votre équipement, et d'où vous verrez des scènes photogéniques. La pluie peut produire des images beaucoup plus séduisantes et plus évocatrices que le temps sec. Les niveaux de luminosité sont généralement faibles et bien étagés, et l'absence d'ombre révèle souvent certaines couleurs, notamment dans les verts. Le feuillage, par exemple, est bien rendu par temps de pluie.

Il est généralement peu indiqué de ne photographier que la précipitation elle-même, quand on tient à ne montrer que la pluie. Celle-ci ne sera pas très visible, sauf si elle est éclairée à contre-jour sur un arrière-plan très sombre. Utilisez plutôt un téléobjectif moyen ou fort pour cadrer un objet sur lequel la pluie se manifeste : une bouche d'égout qui déborde, un caniveau engorgé, des gouttelettes à l'extrémité d'une feuille… Toutes ces photos illustreront mieux la pluie qu'une scène complètement estompée.

L'orage s'accompagne d'éclairs. Bien photographiés, ils dramatisent un paysage naturel ou urbain. La foudre est plus facile à photographier dans l'obscurité qu'en plein jour. Pour réussir ce genre d'image, il faut savoir où et quand l'éclair frappera. La plupart d'entre eux se concentrent au cœur de l'orage. C'est souvent là où le premier éclair apparaît que les autres suivront. Placez l'appareil photo sur un trépied et utilisez un grand-angulaire pour couvrir une bonne partie du ciel, là où le premier éclair s'est produit. Choisissez le mode Manuel, réglez la distance à l'infini, fermez le diaphragme autour de $f/8$ et sélectionnez la pose B. À l'aide d'un déclencheur à distance, maintenez l'obturateur ouvert jusqu'à ce que le prochain éclair se produise. Si la nuit est très sombre, vous pouvez poser pendant une minute et enregistrer ainsi plusieurs éclairs dans une même vue. Visionnez les photos et modifiez la durée de la pose ou le diaphragme afin d'améliorer le rendu de la foudre.

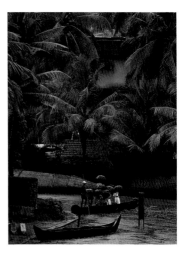

BRUME DE MOUSSON
Pendant la mousson, ici dans le sud de l'Inde, les fortes pluies produisent une sorte de brume sombre. Les parapluies sous lesquels s'abritent les gens indiquent cependant qu'il pleut beaucoup.

La préparation

Sur la route

APPRÉCIER LA LUMIÈRE

77

Les sujets

Les thèmes

La documentation

ÉCLAIR SUR LA VILLE

La foudre sur Rangoon a été prise au crépuscule avec une pose de trente secondes, assez longue pour saisir plusieurs éclairs internuageux. L'ouverture était de f/2.8 à 100 ISO.

EFFETS DE PLUIE

Quelques indices suggèrent efficacement la pluie. Ce sont ici les reflets des phares sur la chaussée mouillée d'une autoroute à Toronto, au Canada.

La sécurité d'abord

La foudre peut tuer. Voici quelques règles de sécurité :

- Restez dans une voiture ou dans un immeuble.
- Accroupissez-vous au sol, assis sur les talons.
- Ne vous réfugiez jamais sous un arbre isolé.
- Évitez les structures élevées (tours, poteaux, pylônes, barrières élevées…).
- Les cheveux ou les poils qui se hérissent indiquent l'imminence d'un impact. Abandonnez tout objet métallique et accroupissez-vous, les mains contre les genoux.

L'éclairage latéral

Des trois orientations de l'éclairage, à contre-jour, de face et latéral – que nous étudierons tous –, le dernier est largement considéré comme le plus saisissant, en raison de l'étroite relation qui existe entre les hautes lumières et les ombres.

Dans une scène éclairée de côté, lorsque la lumière arrive sur le sujet à angle droit par rapport à l'axe de l'objectif, les ombres et les lumières sont plus ou moins régulièrement réparties. Par exemple, une moitié d'un visage sera dans la lumière, l'autre dans l'ombre. C'est de cette manière que l'éclairage latéral produit des images fortement contrastées. L'effet est encore plus fort quand l'arrière-plan est dans l'ombre, comme pour cette photo montrant deux femmes.

Les ombres produites par un éclairage latéral ont deux autres effets. Le premier est l'impression de profondeur qu'elles donnent à une photo. Tout objet est représenté deux fois dans une photographie : par lui-même d'abord, et par son ombre. Cette dualité contribue à créer et à renforcer la tridimensionnalité de la photo. Le second est la longueur accrue des ombres, qui révèlent la texture du sujet, ainsi que le montre la photo de la lanterne chinoise, sur la page opposée.

CONTOURS NETS
Le recours à l'éclairage latéral pour découper un sujet dépend du point de vue. Sur cette photo prise dans un parc public de Montréal, le soleil est à angle droit par rapport à l'angle de vue, et l'arrière-plan est dans l'ombre.

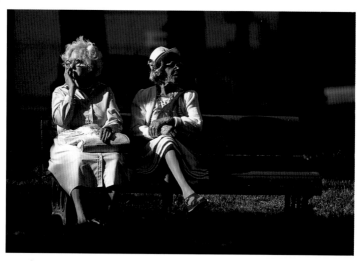

Choisir la bonne exposition

Dans la plupart des cas où l'éclairage est latéral, il est préférable d'exposer pour les tons clairs. Utilisez la mesure spot ou à prépondérance centrale et recomposez le cadrage au besoin. La photo ne sera pas réussie lorsque les hautes lumières – que l'on trouve sur la majorité des sujets – sont grillées. Des ombres bouchées, qui ne se produisent que si la luminosité est forte, gênent moins celui qui regarde la photo, et dans bien des cas, elles dramatisent encore plus l'image.

La préparation

Sur la route

APPRÉCIER LA LUMIÈRE

79

Les sujets

Les thèmes

La documentation

LUMIÈRE ET TEXTURE
Le galbe de cette lanterne japonaise a une incidence sur la répartition de l'ombre. Les textures ressortent surtout lorsque l'éclairage est rasant. Cette photo présente trois zones texturées, mesurées à $f/16$ à gauche, à $f/11$ au milieu et à $f/4$ à droite. La partie où la texture est la plus détaillée est au centre.

LUMIÈRE RASANTE
Sur cette photo d'un pot de yaourt photographié d'aplomb, la lumière latérale donne de la texture, ce qui est essentiel en photographie culinaire, où l'évocation de sensations tactiles stimule le goût.

L'éclairage de face

Lorsque le soleil est derrière le photographe, le sujet est éclairé de face. Comme les autres éclairages, l'éclairage de face, ou frontal, présente des avantages et des inconvénients qu'il est indispensable de connaître pour réussir une photo.

L'inconvénient majeur d'une scène éclairée de face est la projection des ombres dans le même sens que l'axe de l'objectif, à tel point qu'elles deviennent parfois indiscernables. Cette absence d'ombres garantit un éclairage régulier de la scène, éliminant ainsi le risque de griller les hautes lumières. Mais sans ombre pour souligner les textures, pour donner de la perspective ou accentuer le modelé, un sujet éclairé de face peut paraître plat, réduit à seulement deux dimensions.

Au lieu de reposer sur la délicatesse des textures ou sur de fortes perspectives, l'éclairage de face nécessite des tons et des couleurs intenses et/ou des contours intéressants. De plus, lorsque le soleil est bas dans le ciel, la température de couleur est faible. La scène est alors baignée dans une lumière aux chaudes tonalités jaune orangé qui accentuent le contraste des tons et des couleurs. Recherchez des surfaces réfléchissantes, mais pas excessivement afin de ne pas griller leurs tonalités claires. Ces surfaces ressortiront de la scène, surtout si elles sont entourées de zones sombres. La photo de femme japonaise, ci-dessous, est à cet égard un bel exemple.

RICHESSE CHROMATIQUE
Le contraste entre la soie noire et la broderie dorée est déjà fort. L'éclairage frontal l'accentue en illuminant au maximum la broderie éclatante.

GRAPHISMES PLATS
L'absence d'ombre lorsque le soleil se trouve dans l'axe de l'objectif convient bien aux sujets aux teintes contrastées, à condition d'opter pour une composition bidimensionnelle, sans perspective ni profondeur.

CONTRASTE SYMÉTRIQUE

Photographier directement une surface réflectrice, comme cette mosaïque de miroirs, produit un contraste extrêmement élevé. Toutes les surfaces mates sont réduites à des silhouettes.

JEUX D'OMBRES

Les ombres étroites mais dures du soleil qui se couche derrière l'appareil photo jouent un rôle majeur dans cette photo d'un cimetière de Shakers près d'Albany, dans l'État de New York. Il fallait choisir soigneusement l'emplacement de l'appareil photo afin que son ombre n'apparaisse pas dans l'image.

La préparation

Sur la route

APPRÉCIER LA LUMIÈRE

81

Les sujets

Les thèmes

La documentation

Votre propre ombre

Plus le soleil est bas sur l'horizon et plus les ombres sont longues, à condition bien sûr qu'il n'y ait pas de nuages. Bien que les ombres démesurées soient graphiquement appréciables, elles peuvent poser un problème lorsque c'est votre propre ombre, voire celle du trépied de l'appareil photo, qui apparaît dans le champ. Dans ce cas, essayez de ramasser votre corps afin que son ombre n'évoque plus une silhouette humaine, et masquez les jambes du trépied avec un manteau ou une couverture.

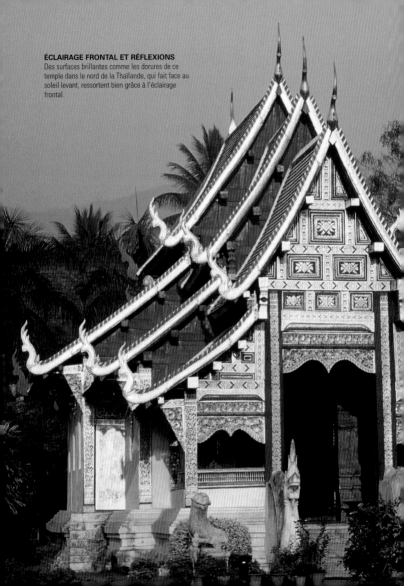

ÉCLAIRAGE FRONTAL ET RÉFLEXIONS
Des surfaces brillantes comme les dorures de ce temple dans le nord de la Thaïlande, qui fait face au soleil levant, ressortent bien grâce à l'éclairage frontal.

Le contre-jour

Le photographe débutant évite de photographier contre le soleil, car cela lui paraît aberrant. En revanche, le photographe averti sait que le contre-jour peut produire des images saisissantes.

L'exemple de contre-jour le plus connu est la silhouette. Pour réussir ce genre d'effet, il faut choisir un sujet dont la forme est intéressante, évocatrice et facilement reconnaissable. Il faut aussi s'assurer que l'arrière-plan n'est pas trop chargé ; un ciel clair, uniforme, est l'idéal. Le sujet placé contre le soleil, mesurez l'exposition sur le ciel clair et non sur le sujet. N'exposez pas pour le soleil lui-même, car la totalité de l'image serait assombrie. Seuls les éléments les plus clairs du ciel doivent contenir des détails – quitte à ce qu'ils deviennent plus sombres vers les bords de la photo – alors que le sujet doit être uniformément noir, avec des contours nets. Une silhouette peut aussi être obtenue en photographiant le reflet du soleil,

dans un plan d'eau par exemple.

Des paysages bien découpés ou meublés d'objets distinctifs situés à distance les uns des autres, comme des haies ou une rangée de peupliers, produisent de beaux contre-jours. Exposer pour le ciel révèle une ligne de crête ou les silhouettes des arbres, qui forment des couches successives s'estompant selon leur éloignement. Cet effet est appelé « perspective aérienne ». Il réussit mieux lorsque le soleil est très bas dans le ciel, à l'aube ou au crépuscule.

Une autre manière spectaculaire d'exploiter le contre-jour consiste à interposer un objet translucide et fortement coloré, comme du vitrail, du tissu, ou même des feuilles ou des pétales. À condition d'éviter la surexposition, les couleurs et les structures,

SILHOUETTE NETTE
Cette silhouette évocatrice naît d'une simple opposition d'ombre et de lumière. Le soleil est masqué par le faucon.

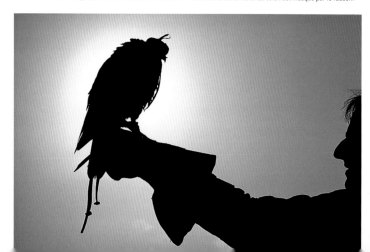

comme les plis du tissu ou les nervures des feuilles, seront délicatement rendues.

Il est possible, aussi, de créer un effet de halo autour du sujet placé sur un arrière-plan sombre. Cette forme particulière de contre-jour, aussi appelé « éclairage auréole », est décrite plus en détail au long des pages suivantes.

La préparation

Sur la route

APPRÉCIER LA LUMIÈRE

85

Les sujets

Les thèmes

La documentation

INTENSITÉ DE LA COULEUR
À contre-jour, tout objet translucide révèle la richesse de ses couleurs, comme ici la robe safran d'un moine, à condition cependant que la surexposition soit évitée. Le liseré lumineux autour de la tête du personnage est un bon exemple d'éclairage auréole.

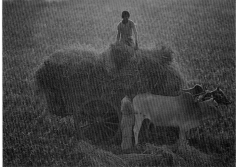

BIRMANIE
À la saison sèche, la température s'élève et le voile atmosphérique augmente, offrant tôt le matin et tard le soir de belles occasions de contre-jours, comme ici pour ces fermiers chargeant de la paille près de Mandalay.

L'effet de halo

Nous venons d'évoquer les différentes sortes de contre-jour, notamment la silhouette. Aussi saisissantes qu'elles puissent être, elles doivent cependant être utilisées parcimonieusement dans vos photos de voyage, car ces effets se sont grandement banalisés. En revanche, le liseré résultant d'un effet de halo a toujours la cote.

L'effet de halo se manifeste lorsque la lumière arrive de derrière le sujet, orientée vers le haut ou vers le côté du sujet, c'est-à-dire légèrement désaxée. Elle produit un liseré lumineux sur une partie ou sur la totalité du contour. L'épaisseur de ce liseré et son aspect général dépendent des caractéristiques physiques du matériau qui accroche la lumière. Une surface lisse, dure, comme du verre ou du métal, se traduit par un liseré très mince tandis qu'un matériau doux, cotonneux, comme de la laine ou un objet fibreux, accroche mieux la lumière et produit un liseré plus épais. L'effet de halo provoqué par un éclairage auréole est volontiers utilisé pour le portrait. Il ressort beaucoup mieux sur un fond assez sombre ou noir.

Comme il s'agit d'un éclairage désaxé, l'éclairage auréole est moins contrasté qu'une silhouette. Cette dernière est souvent réduite à un aplat noir tandis qu'avec un éclairage auréole le sujet est plutôt bien détaillé et contient de la couleur.

POISSON TRANSLUCIDE
Le contour de ces poissons séchés est illuminé par le soleil à contre-jour, qui filtre aussi à travers la chair, révélant les arêtes. L'arrière-plan noir est en fait une zone d'ombre.

La préparation

Sur la route

APPRÉCIER
LA LUMIÈRE

87

Les sujets

Les thèmes

La documentation

EFFETS DE HALO
Très bas dans le ciel et presque dans le champ, le soleil produit un effet de halo. Son intensité dépend beaucoup du matériau éclairé, ici le tissu des uniformes.

HALO DE CONTRE-JOUR
Les contours indéfinis de ces vagues s'écrasant sur les rochers de Point Lobos, près de Carmel en Californie, ne présentent que peu de liseré, mais la lueur caractéristique est néanmoins très apparente.

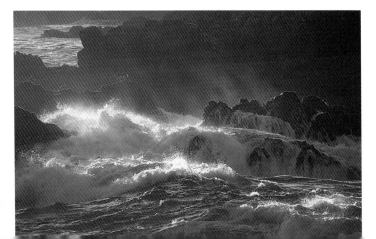

La lumière tamisée

La position de la source lumineuse par rapport au sujet ou à la scène joue un rôle crucial, mais il faut savoir que l'effet induit par la direction de la lumière est également déterminé par l'intensité de l'éclairage. Jusqu'à présent, nous avons présumé que la lumière est directe – et donc dure – en raison d'un ciel clair et sans nuages. Nous allons à présent étudier la lumière diffuse, ou tamisée.

La lumière naturellement diffuse découle de conditions atmosphériques particulières. Les nuages, par exemple, sont la principale cause de diffusion de la lumière. La qualité de cette diffusion dépend de l'abondance des nuages et de leur type. Des nuages diaphanes en haute altitude adoucissent une scène contrastée grâce à leur faible densité et à des zones d'ombre légère, clairement définies. La plage dynamique réduite qui en résulte évite le risque de sur et de sous-exposition, et l'absence d'ombres fortes et de hautes lumières trop lumineuses facilite la lecture des scènes et des formes complexes. L'ombre omniprésente des nuages, bien que légère, modèle agréablement certaines scènes, notamment les paysages. Les couleurs peuvent certes paraître moins éclatantes, mais ce manque d'intensité donne souvent un aspect plus naturel au décor. La lumière diffuse est plus flatteuse pour les portraits. Elle adoucit les traits du visage et régularise le grain de la peau.

Au niveau du sol, la brume suggère les distances et donne de la profondeur aux lointains.

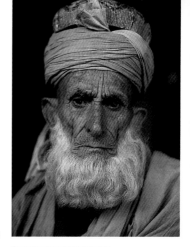

ÉCLAIRAGE D'UN PORTRAIT
Dépourvue d'ombres dures, la lumière tamisée convient au portrait.

Lorsque la couverture nuageuse est trop dense, la lumière excessivement diffuse ne parvient plus à modeler le paysage qui devient plat et terne. Les objets perdent de leur volume ainsi que leur texture. L'impression d'ombre et de lumière est alors perdue.

La clarté de l'image

La lumière tamisée convient bien à certains sujets, notamment ceux aux formes tourmentées. La caractéristique principale de cet éclairage est son modelé d'une grande douceur qui simplifie la lecture des formes compliquées. Les surfaces réfléchissantes sont mises en valeur par un éclairage diffus car la lumière s'y répartit plus régulièrement.

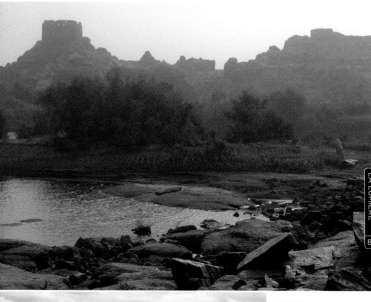

La préparation

Sur la route

APPRÉCIER
LA LUMIÈRE

89

Les sujets

Les thèmes

La documentation

BRUME
La perspective aérienne
donne de la profondeur à
cette photo de ruines d'un
fortin en pierres dominant le
Nil, en Nubie.

VERTS PASTEL
Un éclairage doux sans
ombre avec de délicates
couleurs caractérise les
paysages recevant la
lumière diffuse d'un ciel
couvert.

Lumière du jour en intérieur

Toutes vos photos de voyage ne sont pas prises à l'extérieur. Vous aurez sans doute de nombreuses occasions de photographier l'intérieur d'un édifice, notamment les gens qui y vivent ou qui y travaillent. Les principaux problèmes de ce genre de photographie sont le manque de lumière et les contrastes élevés. Commençons par voir ce que peut apporter la lumière du jour dans un intérieur.

La photo en intérieur en lumière ambiante est recommandable, ne serait-ce qu'à cause du naturel ainsi obtenu. Mais qu'en est-il des niveaux d'éclairement ? Tout dépend bien sûr du nombre de fenêtres et de leur orientation. Pour obtenir de la profondeur de champ et donc de la netteté presque partout dans la pièce, vous devez fermer le diaphragme et poser assez longuement, de l'ordre de 1/2 s, à 200 ISO. Plutôt que d'augmenter la sensibilité ISO ou de recourir au flash, utilisez si possible un trépied ou trouvez une surface stable contre laquelle caler l'appareil photo. Augmenter la sensibilité ISO produit inévitablement une montée du bruit tandis que le flash détruit l'ambiance des lieux.

La quantité de lumière décroît considérablement au fur et à mesure que vous vous éloignez de la fenêtre, tandis que les contrastes, eux, augmentent. Ce n'est pas forcément une mauvaise chose. Réfléchissez à votre composition et cadrez de manière à exploiter au mieux les différents niveaux d'éclairement.

La rapide déperdition de la lumière naturelle, à partir d'une fenêtre, est un point important à prendre en compte lorsque vous photographiez des gens. Ils doivent se trouver assez près de la fenêtre afin d'être suffisamment éclairés. Les portraits en intérieur les plus saisissants sont ceux bénéficiant d'un éclairage latéral. La partie du visage exposée à la lumière est alors correctement illuminée tandis que l'autre est dans l'ombre.

EFFETS INATTENDUS

Quand le soleil est suffisamment bas, ses rayons traversent la pièce et accrochent les objets. L'effet ne dure guère car le soleil se déplace dans le ciel. Ici, la lumière filtrant à travers le vitrail d'une église éclaire l'échelle que le sonneur de cloches gravit chaque soir.

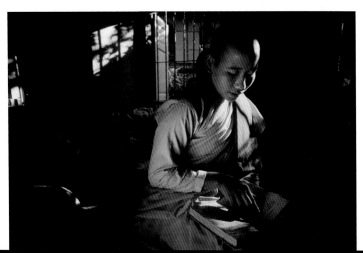

La préparation

Sur la route

APPRÉCIER
LA LUMIÈRE

91

Les sujets

Les thèmes

La documentation

FRANK LLOYD WRIGHT
Sur cette photo d'une pièce dessinée par l'architecte
américain Frank Lloyd Wright, le point de vue a été choisi de
manière que la plus grande partie du ciel soit cachée.
Reculer produirait un halo, avancer obligerait à couper la
passerelle.

RAYON DE SOLEIL
Le rayon de soleil traversant la pièce illumine le visage de
cette jeune novice ainsi que son vêtement rose et le livre
qu'elle lit. Cet éclairage révèle non seulement d'intéressants
détails mais est en soi d'une grande beauté.

Révéler les textures

Montrer la texture d'un objet lui donne de la matière. La texture renforce l'aspect tangible de l'objet et restitue mieux ses caractéristiques physiques, comme le fait d'être lisse ou rugueux.

Recherchez systématiquement les sujets présentant de belles textures. Il n'est pas forcément nécessaire de se rapprocher d'un objet pour photographier sa texture, et obtenir ainsi une photo dépouillée souvent proche de l'abstraction. Ne vous souciez pas de la difficulté ou de l'impossibilité, pour celui qui regardera la photo, d'identifier ce qu'elle représente. Dès lors que vous avez préalablement pris une vue d'ensemble montrant de quoi il s'agit, vous êtes libre d'interpréter le sujet à votre guise. Les marchés, les bois, l'architecture extérieure et intérieure regorgent de textures.

Comme mentionné précédemment dans ce chapitre, le moment le plus favorable pour photographier des textures est tôt le matin ou tard le soir, lorsque l'éclairage est rasant. Mais tout dépend de la texture elle-même. Si elle est très grossière, avec des reliefs très accusés, un angle d'éclairage très aigu en laissera l'essentiel dans une ombre dense.

Jouez aussi avec la profondeur de champ lorsque vous photographiez sous un angle assez faible. Une mise au point sélective révélera la partie la plus intéressante d'une texture. Le résultat sera souvent meilleur que la montrer en entier.

Étudier les textures

Pour savoir quelle lumière convient le mieux à telle ou telle texture, réunissez différents objets faits en différents matériaux, comme une dalle en céramique, de la soie, de l'écorce d'arbre, une grille métallique… Peu importe de quoi il s'agit dès lors que ces objets se distinguent par leur variété, du lisse au rugueux.

Placez ensuite un éclairage facile à régler (une lampe à halogène, par exemple). Photographiez les objets sous différents angles, d'abord avec un éclairage frontal direct. Répétez l'exercice en plaçant une feuille de papier sur la lampe afin de diffuser l'éclairage. Étudiez les photos pour savoir lequel, de l'éclairage direct ou diffus, rend le mieux chacun des matériaux.

L'EXACT ANGLE D'ÉCLAIRAGE
La partie polie de ce bois partiellement sculpté est mise en valeur par l'éclairage rasant. Il découpe bien la curieuse forme en gourde et accentue le grain naturel du matériau.

PLIS TEXTILES

Quelques plis donnent du volume et du caractère à du tissu, notamment la soie. Un éclairage modérément oblique révélera les variations de texture.

La préparation

Sur la route

APPRÉCIER
LA LUMIÈRE

93

Les sujets

Les thèmes

La documentation

VERS LA FENÊTRE

Une prise de vue oblique vers une source de lumière de grande taille produit de vastes reflets sur les surfaces arrondies, comme ici sur ce vieux seau à lait. La source lumineuse est une fenêtre orientée vers le nord.

LUMIÈRE RASANTE

La texture rugueuse et mate de ces appétissants pains indiens ressort encore mieux sous la lumière directe et rasante du soleil.

LES LUMIÈRES DE LA VILLE

Les photographies de nuit, notamment dans les villes étrangères, sont l'une des activités préférées des photographes en voyage. Beaucoup de cités sont bâties en hauteur et possèdent des centres commerciaux offrant l'occasion de prendre de spectaculaires photos. Certaines villes s'étirent le long d'un cours d'eau et se caractérisent par leurs ponts, et d'autres offrent une débauche de néons et d'écrans publicitaires animés aux couleurs flashantes. Photographier de telles scènes est incontournable pour montrer tout le plaisir des voyages à l'étranger.

Bien qu'il soit tentant de photographier dès la première nuit, il est préférable de se documenter préalablement sur ce que la ville peut vous offrir. Lisez les guides, examinez les cartes postales devant les boutiques de souvenirs pour repérer les lieux intéressants et voir comment s'y rendre. Prenez le temps, sur place, de trouver les meilleurs emplacements.

Le meilleur moment pour photographier les villes la nuit est en réalité le soir, quand un peu de lumière résiduelle subsiste dans le ciel. Elle contribue à équilibrer les sources de lumière artificielles et naturelles, et adoucit la lumière, plus dure quand le ciel est tout noir.

Comme les poses dureront plusieurs secondes, vous devrez emporter un trépied ou trouver une surface stable contre laquelle caler votre appareil photo. Il vous faudra aussi un déclencheur à distance (à moins d'utiliser le retardateur) et vous devrez bloquer le miroir en position haute afin d'éviter les vibrations au déclenchement.

L'appareil photo fixé sur le trépied, vous utiliserez la sensibilité ISO la plus faible afin de ne pas générer du bruit optique. Activez la réduction du bruit si l'appareil possède cette fonction. Sélectionnez le mode Priorité à l'ouverture et commencez avec un diaphragme fermé à $f/8$. L'appareil photo se chargera d'exposer le temps nécessaire. Visionnez le résultat sur l'écran ACL et procédez à des essais à différentes ouvertures. Si la nuit est très noire, vous devrez peut-être recourir à la pose B lorsque les durées d'exposition seront vraiment très longues.

La photo de nuit est aujourd'hui plus facile grâce à la variété de balances des blancs des boîtiers numériques. Même en mode Auto, les éclairages mixtes ne produiront pas de fortes dominantes de couleur. Et si vous photographiez en Raw, il vous sera toujours possible de corriger une dominante en postproduction.

CONSERVER LA LUMINOSITÉ
Dans cette rue de Shanghai, la lumière des restaurants de fruits de mer est équivalente à celle des enseignes. Une légère surexposition est souvent recommandée.

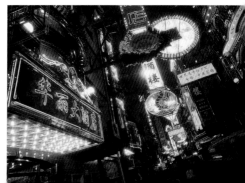

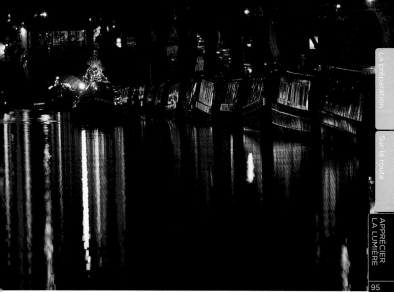

La préparation

Sur la route

APPRÉCIER
LA LUMIÈRE

95

Les sujets

Les thèmes

La documentation

RÉFLEXIONS DANS L'EAU
Pour exploiter au mieux l'éclairage relativement faible le
long de ce canal à Londres, j'ai photographié les péniches
amarrées en enfilade avec un puissant téléobjectif, en
veillant à obtenir un maximum de reflets sur l'eau. Sans eux,
la photo aurait été à peine lisible. Mais ici, l'effet confère un
certain mystère.

UNE VILLE LE SOIR
Le crépuscule est un élément important
de cette vue d'ensemble, prise d'un point
de vue élevé, d'une ville caribéenne. Les
couleurs sont éteintes, mais les
éclairages publics donnent une certaine
définition aux immeubles et aux rues. Si
la nuit était noire, cette vue ne
montrerait que des points de lumière et
des traînées lumineuses.

Les enseignes lumineuses

L'un des moments forts de la photographie de nuit est la prise de vue des enseignes lumineuses dans les quartiers les plus vivants. Tubes fluorescents et écrans ont, en maints endroits, remplacé la signalétique au néon, car ils sont faciles à assembler et n'exigent pas un travail du verre particulier. Les éclairages fluorescents n'ont certes pas le même aspect que le véritable néon, mais les techniques de prise de vue sont similaires.

La photographie d'une enseigne lumineuse diffère sensiblement de la photographie d'un paysage urbain nocturne. Les différences se situent essentiellement dans le choix du moment et dans celui de la focale. Le moment le plus favorable est celui où il ne reste plus de lumière résiduelle dans le ciel, autrement dit, plus tard que pour les vues générales. La lumière apparaît plus clairement sur un fond bien noir. L'autre différence est qu'une enseigne lumineuse est mieux mise en évidence lorsqu'elle est cadrée serré. Vous devrez donc utiliser un téléobjectif. Un 70-200 mm, par exemple, vous procurera la variété de focales dont vous pourriez avoir besoin. Il va de soi que le trépied est indispensable pour éviter le bougé. Même si le cadrage serré permet d'obtenir une vitesse d'obturation assez élevée, suffisante pour travailler à main levée, la nature pulsatile de l'éclairage fluorescent exige un temps de pose d'environ 1/30 s.

La mesure de la lumière évaluative ou matricielle donne généralement de bons résultats avec les enseignes lumineuses. Une légère surexposition épaissit l'aspect des tubes et délave un peu les couleurs tandis qu'une légère sous-exposition produit des

CYCLES D'AFFICHAGE
Le graphisme de certaines enseignes lumineuses change périodiquement. Photographiez différents moments du cycle et variez les expositions. Chacune des photos ci-dessus est valable. La couleur est plus dense avec une pose courte, mais pour obtenir un halo, il faut prolonger l'exposition.

couleurs plus denses, mais les tubes paraissent plus fins.

Si vous visitez une ville lors de festivités, vous aurez peut-être la chance d'assister à un feu d'artifice. En photographier un est très facile et le résultat est époustouflant.

Là encore, vous devez préparer soigneusement vos prises de vue. Étudiez les premiers plans et les arrière-plans en vous assurant que vous ne serez pas gêné par les autres spectateurs. Placez l'appareil photo équipé d'un grand-angulaire sur un trépied et

veillez à cadrer la partie du ciel où se déroulera le spectacle pyrotechnique. Mettez l'obturateur en pose B et réglez la distance sur l'infini. Commencez avec une ouverture de $f/8$ et, sitôt qu'une fusée explose, ouvrez l'obturateur (avec un déclencheur à distance) pendant toute la durée de l'illumination. Visionnez le résultat et corrigez au besoin le cadrage. Faites des essais à différentes ouvertures. Et enfin, méfiez-vous du sens du vent, qui peut apporter une fumée gênante. Vous ne voudriez quand même pas que les gerbes aux belles couleurs soient altérées par de disgracieuses volutes brunâtres.

La préparation

Sur la route

APPRÉCIER LA LUMIÈRE

97

Les sujets

Les thèmes

La documentation

NÉONS COLORÉS
Le problème de la dominante verte des tubes fluorescents ne se pose pas pour ces tubes fortement colorés. Elle existe certes toujours et il faudrait régler la balance des blancs en conséquence, mais ce serait superflu en raison de l'intensité des autres couleurs.

FEUX D'ARTIFICE
Pour prendre un feu d'artifice au grand-angulaire, profitez des premiers tirs pour peaufiner le cadrage selon l'emplacement et la hauteur des explosions. L'appareil photo fixé sur le trépied, posez longuement afin d'inclure plusieurs gerbes. Cette photo a été prise à New York pour le centenaire de la statue de la Liberté. La focale est un équivalent 35 mm (un peu plus large que l'objectif standard), à 100 ISO pour éviter de bruiter l'image.

Le flash

Qu'il soit intégré au boîtier ou externe – tous les appareils photo ne possèdent toutefois pas une griffe porte-accessoire –, le flash est conçu pour être compact et facile à utiliser. La qualité et la variété de la lumière passent au second plan. Cela dit, la photographie exige de la lumière, quelle qu'en soit la forme, et s'il n'y a pas moyen d'en trouver, le flash intégré permettra au moins d'obtenir une image, même si le résultat ne brille pas par la délicatesse. Une photo exclusivement prise au flash se caractérise par un éclairage plat et violent du sujet et un arrière-plan sombre. L'image peut être claire, piquée, avec des couleurs bien définies, mais il manque généralement l'ambiance. L'usage le plus approprié du flash est la photographie rapprochée, car le sujet profite alors d'un piqué maximal et les couleurs sont magnifiques.

Pour éviter l'éclairage plat et souvent dur du flash intégré, investissez dans un flash externe à tête orientable. Il est relativement compact et léger et n'alourdira que modérément votre fourre-tout. La tête orientable permet de diriger l'éclair ailleurs que sur le sujet, vers un plafond ou un mur qui réfléchira sa lumière. De cette manière, le sujet est illuminé par un éclairage indirect, d'où une répartition plus régulière de la lumière et des ombres moins dures. Cette technique est appelée « flash indirect ». Une autre solution consiste à placer un diffuseur en matière plastique translucide sur la fenêtre du tube à éclat, qui adoucira quelque peu les ombres. Enfin, la plupart des reflex permettent de régler la puissance du flash, qu'il soit intégré ou externe. Les couleurs seront un peu moins éclatantes, mais le sujet sera moins violemment éclairé et ses détails mieux restitués.

L'autre avantage du flash intégré est que dans certaines situations en plein jour, notamment dans le cas d'un contre-jour, il peut être difficile d'exposer le sujet sans surexposer l'arrière-plan. Recourir au flash intégré pour éclairer le sujet permet d'exposer correctement l'un et l'autre.

Enfin, utilisez le flash intégré de manière créative.

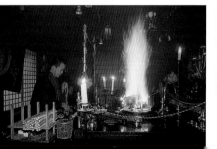

FLASH DE REMPLISSAGE
Le flash intégré permet de préserver l'éclairage d'ambiance, améliorant l'aspect général de la photo. Ici, le sujet est le foyer dans un monastère bouddhiste japonais. Grâce au flash, le moine est visible.

FLASH SUR SABOT
Fixé à la griffe porte-accessoire, il peut être orienté vers le plafond ou vers un mur et recevoir un diffuseur.

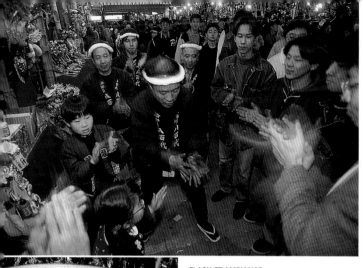

La préparation

Sur la route

APPRÉCIER LA LUMIÈRE

99

Les sujets

Les thèmes

La documentation

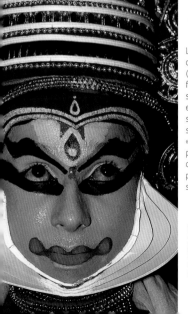

FLASH ET AMBIANCE
Une vitesse d'obturation lente conserve l'ambiance dans cette photo du festival Tori no Ichi, à Tokyo.

L'appareil photo en mode Priorité à la vitesse ou Manuel, sélectionnez une vitesse lente (commencez avec 1/15 s) et enclenchez le flash. Au moment de la prise de vue, le sujet sera net mais, comme l'obturateur reste encore ouvert pendant une fraction de seconde, les mouvements qui se produisent sont flous. C'est ce que l'on appelle la « synchro flash lente ». Certains appareils photo sont capables de déclencher le flash au début de l'exposition (synchro flash sur le premier rideau) et à la fin (synchro flash sur le second rideau).

COULEURS INTENSES
Le flash permet de photographier dans des situations d'éclairement où la photographie serait autrement impossible. L'éclairage direct du flash intégré donne les meilleurs résultats lorsque les couleurs du sujet sont vives, comme ici.

LES SUJETS

Beaucoup de gens profitent de leurs vacances pour photographier des paysages grandioses, des sites naturels ou non, des manifestations culturelles, et parfois des animaux en liberté. Ce chapitre présente les activités de vacances les plus populaires, les destinations classiques et les sujets potentiels, et fournit des informations pratiques et des conseils à propos de l'équipement et de la prise de vue afin que vous rentriez chez vous avec une belle moisson de photos.

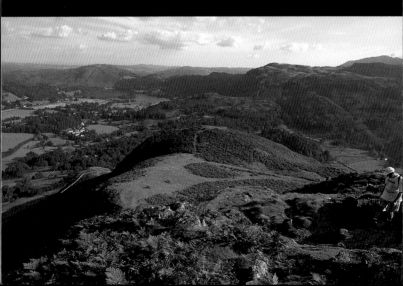

Le point sans doute le plus important à retenir, quand vous voyagez avec votre appareil photo, est qu'à un niveau personnel du moins, tout vous paraît hors du commun. Mais plutôt que de donner un aperçu de ce qui est évident, l'essence même de la photographie de voyage consiste à aller plus loin que l'enthousiasme superficiel suscité par la vision de lieux, de gens et d'objets nouveaux. Ce qui passe inaperçu aux yeux blasés de ceux qui voient cela tous les jours peut devenir une image étonnante pour le photographe qui le découvre pour la première fois. Il est très facile de s'habituer au quotidien et d'oublier que c'est le regard neuf qui rend les choses remarquables.

La préparation

Sur la route

Apprécier la lumière

LES SUJETS

101

Les thèmes

La documentation

LA RANDONNÉE

Les randonnées en vacances sont idéales pour photographier. Les paysages sont souvent extraordinaires et vous cheminez au rythme qui vous permet d'admirer les environs. Cette partie de Lake District, près de Grasmere, en Angleterre, est connue pour son spectaculaire relief verdoyant.

La faune

La photographie animalière, notamment celle d'animaux dans la nature, permet de créer de magnifiques et fortes images. Elle exige toutefois un certain nombre de qualités, de la chance et beaucoup de patience.

Pour qu'une photo d'animal soit réussie, il faut que le sujet remplisse entièrement le cadre. Vous devrez donc utiliser un téléobjectif ou un zoom d'une focale effective de 500 à 600 mm. Vous pouvez envisager l'utilisation d'un doubleur de focale associé à un téléobjectif moyen de 100 à 400 mm. Mais, s'il réduit le poids du matériel à transporter, il réduit aussi considérablement la précieuse luminosité de l'objectif, de l'ordre de deux stops. Au lieu de travailler au 1/500 s, vous n'obtiendrez qu'un lent 1/125 s. Il est certes possible de compenser cette perte de luminosité en augmentant la sensibilité ISO, mais vous introduirez du bruit dans l'image. Pour être sûr de réaliser des photos nettes, vous devez fixer l'appareil photo sur un trépied et utiliser un déclencheur à distance. Si vous vous trouvez à bord d'un véhicule, ce qui est souvent le cas lors d'un safari, appuyez l'objectif contre le rebord de la fenêtre protégé par un chiffon, ou calez-le contre un sac de microbilles afin d'amortir les vibrations.

La faible profondeur de champ est un autre avantage du téléobjectif. À grande ouverture, il est plus facile de rendre le fond flou et, ainsi, d'accentuer le sujet. Effectuez toujours la mise au point sur les yeux, car c'est la première chose que les gens regardent. S'ils sont flous, la photo paraît ratée.

UN ANIMAL POUR DONNER L'ÉCHELLE
Il est possible d'obtenir de belles photos d'animaux sans téléobjectif. La petite taille de cet orignal traversant une prairie du Montana anime le paysage et souligne sa vastitude.

Tout n'est pas perdu si vous ne possédez pas un puissant téléobjectif. Un plan plus large montrant un animal ou un groupe d'animaux dans leur habitat peut produire une image forte. Évitez toutefois de centrer le sujet, car ce cadrage met trop en évidence le vide autour de l'animal. Décentrez le cadrage en appliquant la règle des tiers. La photo n'en sera que plus dynamique et donnera plus d'importance à l'animal.

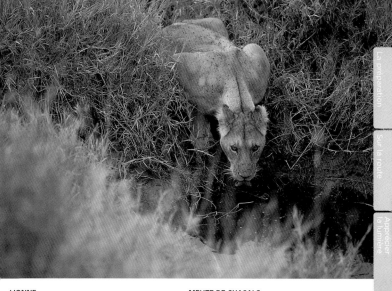

La préparation

Sur la route

Apprécier la lumière

LES SUJETS

103

Les thèmes

La documentation

LIONNE
Veillez toujours à ce que les yeux du sujet soient nets.
Ouvrir le diaphragme au maximum permet de rendre flou
un premier plan qui serait trop envahissant.

MEUTE DE CHACALS
Cette meute de chacals dans le parc national de Mikuni,
en Tanzanie, a été photographiée à une vingtaine de
mètres de distance, à partir de la fenêtre d'une Jeep, à
l'aide d'un téléobjectif de 600 mm.

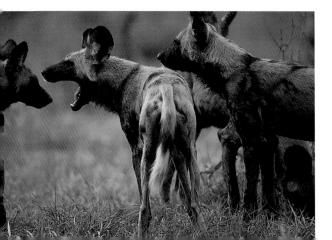

Les oiseaux

De tous les représentants de la faune sauvage, les oiseaux font partie des sujets que les photographes affectionnent le plus. Les prendre en vol n'est pas facile. Cela exige de la pratique mais le résultat est souvent gratifiant. Fort heureusement, multiplier les prises de vue n'est plus coûteux, comme c'était le cas avec la pellicule. Et en prime, vous pouvez voir le résultat immédiatement.

Comme bien souvent en photographie animalière, photographier les oiseaux exige un puissant téléobjectif afin de les cadrer serré ou, au moins, pour les montrer d'assez près. Il vous sera cependant plus facile de les suivre en vol avec un téléobjectif moyen, comme un zoom 70-200 mm, avant de passer à une focale plus puissante mais plus onéreuse de 500 mm ou plus.

En plus de cadrer l'oiseau serré, vous devez choisir une vitesse d'obturation capable de figer ses mouvements, notamment le battement de leurs ailes. Le 1/500 s ou plus est la règle. Avec un reflex récent, vous devriez pouvoir régler la sensibilité à 400 ISO

EN VOL
Tard le soir, le soleil éclaire encore ces deux pélicans volant sur un fond de nuages d'orage, au-dessus du lac Manyara en Tanzanie. Ces grands oiseaux volent lentement en suivant une trajectoire régulière, ce qui facilite la mise au point automatique, même avec un téléobjectif de 600 mm.

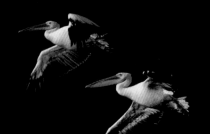

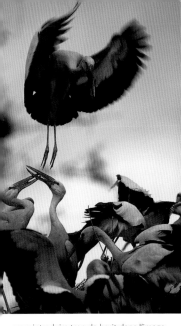

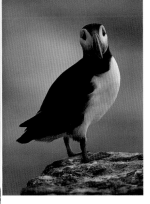

La préparation

Sur la route

Apprécier la lumière

LES SUJETS

105

Les thèmes

La documentation

MACAREUX
Cette photo d'un oiseau solitaire cadré serré a été prise dans une colonie de macareux de la mer du Nord, dans le nord-est de l'Angleterre. Certaines espèces, dont celle-ci, ne sont pas farouches. Leur absence de crainte de l'être humain est confortée par l'accès très réglementé à la colonie.

NIDIFICATION
La saison de la nidification dans les colonies d'oiseaux, comme ces becs-ouverts indiens, offre de belles occasions de photos.

sans introduire trop de bruit dans l'image, tout en utilisant une vitesse élevée. Un éclairage abondant aide bien sûr.

Commencez par photographier de grands oiseaux, comme les hérons et les cigognes. Ce sont des espèces recommandées aux débutants car leur vol est lent et régulier. Placez-vous avec le soleil dans le dos. Suivez-les dans le viseur et ne cessez pas ce suivi même après avoir déclenché.

Utilisez la mise au point continue si votre appareil photo possède cette fonction. La mise au point est ainsi automatiquement calée sur l'oiseau que vous suivez tant que le déclencheur est enfoncé à mi-course, et tant que le sujet reste sous le même collimateur. Les reflex perfectionnés permettent de sélectionner un groupe de collimateurs, mais c'est généralement le collimateur central qui est le plus facile à utiliser par les débutants,

et c'est souvent le plus réactif. Essayez aussi avec la prise de vue en continu, ou mode Rafale, afin d'augmenter les chances de saisir l'action. Mais ne vous inquiétez pas si votre matériel ne possède pas toutes ces fonctions. De superbes photos d'oiseaux ont été prises avec une simple mémorisation de la mise au point ; c'est juste une question de pratique.

Comme toujours, veillez à effectuer la mise au point sur l'œil de l'oiseau, s'il est cadré assez serré pour le distinguer. Si vous utilisez pour cela le collimateur central, l'oiseau sera ainsi décentré, ce qui ménagera « de l'air » devant lui et augmentera le dynamisme de l'image. C'est une autre importante règle de composition pour les photos d'action.

Paysages et sports d'hiver

Les paysages hivernaux sont souvent très graphiques avec leur vaste manteau blanc ponctué d'éléments sombres, comme des arbres nus ou des brindilles, ou peuvent être majestueux lorsqu'ils montrent des sommets enneigés. Vous devrez cependant régler soigneusement la balance des blancs et la correction de l'exposition car l'appareil photo est facilement trompé par ces conditions d'éclairage.

Livré à lui-même, l'appareil photo sera enclin à sous-exposer la neige, qui devient grise parce que le posemètre tend à tout rendre en tons moyens. Pour contrebalancer cette tendance, augmentez l'exposition de un ou deux stops, soit avec le bouton de correction de l'exposition en l'augmentant de +1 ou +2 EV (*Exposure Value*, indice de lumination), soit en sélectionnant le mode Manuel et en augmentant l'exposition manuellement, en agissant sur la vitesse ou sur le diaphragme. La neige doit être exposée avec précision pour conserver sa luminosité particulière et son modelé. Veillez toutefois à ne pas la surexposer afin de ne pas griller les parties les plus claires. À cette fin, pensez à vérifier les photos en activant l'alerte d'écrêtage et surveillez l'histogramme.

En ce qui concerne la balance des blancs, il faut savoir que la neige reflète volontiers les couleurs environnantes, notamment le bleu du ciel. Par temps clair, les parties de la neige à l'ombre sont souvent fortement bleutées. La plupart des appareils photo permettent de régler manuellement la balance de blancs.

La photographie des sports d'hiver pose les mêmes problèmes que la photographie de n'importe quelle autre activité sportive,

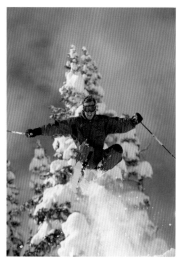

POUDREUSE
Le moment le plus fort est celui où le skieur est lancé à toute vitesse ou en l'air, avec des projections de poudreuse. Il est difficile d'être dans l'action si on n'accompagne pas le skieur. Cette photo a été prise depuis un emplacement prédéfini avec un puissant téléobjectif et une vitesse d'obturation élevée. La réflexion de la lumière sur la neige produit un éclairage abondant.

avec en plus les problèmes inhérents à la photo de neige. Comme pour la plupart des sports, un téléobjectif puissant, de 500 à 600 mm, est nécessaire pour se trouver dans l'action. Utilisez la mise au point continue ou prédictive si l'appareil photo est équipé de cette fonction. Dès que le sujet atteint le point où la composition vous paraît bonne, enfoncez complètement l'obturateur pour prendre la photo.

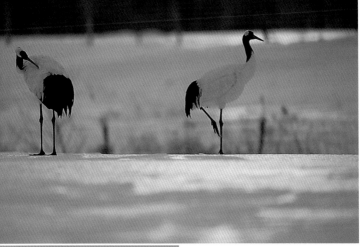

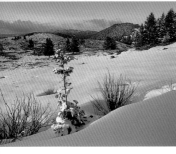

GRUES

Ces grues ont été photographiées dans une réserve près de Tsurui. À cause de leur plumage partiellement blanc, trouver l'exposition correcte est délicat. Il faut en effet qu'il se distingue du blanc de la neige.

NEIGE FRAÎCHE

Comme les photos de dunes, celles de neige fraîche doivent être préparées un peu à l'avance, notamment lorsque vous utilisez le grand-angulaire pour inclure des détails au premier plan. Des traces de pas ruinent immanquablement ce genre de photo.

La préparation

sur la route

Apprécier la lumière

LES SUJETS

107

Les thèmes

La documentation

À condition que la vitesse d'obturation soit suffisante, le sujet sera net. Une vitesse élevée est indispensable en photographie de sports. En dessous de 1/250 s, le risque de flou est grand. De plus, elle limite le risque de bougé avec un puissant téléobjectif.

Une vitesse d'obturation élevée fige l'action, mais une vitesse plus lente peut produire un flou créatif et suggérer le mouvement. Essayez aussi le filé, grâce auquel le sujet peut être net sur un fond de traînées floues. C'est une autre manière de suggérer le mouvement.

Vous pouvez faire des photos de sport au grand-angulaire, en vous rapprochant au maximum de l'action. Il est déterminant de savoir à l'avance où se produira le pic de l'action. Placez-vous en conséquence, en veillant bien sûr à ne mettre en danger ni vous ni la personne que vous photographiez.

L'étape en ville

Préparer un ou plusieurs itinéraires à travers la ville est le moyen le plus sûr de ne manquer aucun des hauts lieux importants et de gérer ainsi au mieux son temps. L'exploration de la plupart des grandes villes exige trois ou quatre jours, au cours desquels vous devez photographier les sites principaux, mais aussi prévoir des moments de repos qui seront hautement appréciés par votre compagne ou compagnon de voyage.

Mettons de côté la première journée de repos et de familiarisation avec la ville. Quelles que soient la préparation et les recherches, chaque photographe a sa vision des choses et rien ne vaut un repérage sur place pour découvrir les meilleurs points de vue et les meilleurs moments. Le soleil, la météo et les activités contribuent à les

Notez sur un plan

Voici un plan de Londres annoté pour des prises de vue. Il s'agit ici de photographier les événements et les magasins traditionnels autour de Piccadilly et de prendre une photo classique du County Hall. Le timing est axé sur l'heure de la relève de la garde et sur le crépuscule.

déterminer, et tout cela peut être réservé pour le lendemain.

Les villes connaissent une si grande concentration de points de vue et d'activités qu'un plan d'action s'impose. À quel point doit-il être détaillé ? Cela dépend de chacun et du temps qu'il entend consacrer à la photographie. Une méthode consiste à photographier les choses au fur et à mesure qu'elles se présentent ; une autre, à créer une liste de prises de vue et à couvrir chacune d'elles en gérant son temps au mieux, tout en tenant compte des contraintes d'éclairage et aussi d'horaires pour certains événements. Par exemple, à Londres, la relève de la garde à Buckingham Palace a lieu tous les jours à 11 h 30 précises. Tout le reste de la journée est axé sur cet événement. Il faut aussi laisser de la place à l'imprévu. Un plan d'action doit être divisé en zones, le but de l'opération étant de parcourir les rues principales et de traverse tout en restant aux aguets de tout ce qui pourrait s'y passer. Et si quelque chose se passe, le plan peut être tout simplement jeté.

Les lumières de la ville

La nuit, photographiez les illuminations et les fenêtres. Les villes sont plus éclairées après le coucher du soleil qu'à l'aube. Les réverbères, les enseignes lumineuses et l'éclairage des monuments sont allumés à différents moments. Peu d'habitants connaissent les horaires, mais ils pourront parfois vous renseigner sur un site en particulier. Sinon, faites un repérage la veille. Le moment le plus favorable pour la photo de nuit est le crépuscule, quand il reste assez de lumière naturelle pour que les immeubles se découpent sur le ciel.

La préparation

Sur la route

Apprécier la lumière

LES SUJETS

109

Les thèmes

La documentation

1. LA RELÈVE DE LA GARDE

Elle a lieu à 11 h 30, et le protocole est immuable. Le point de vue a été choisi à l'avance. Comme cet événement attire des foules de touristes, prévoyez d'être sur place au moins une demi-heure auparavant.

2. WHITEHALL VU DU PARC

Fondé par Henry VIII, le parc Saint-James est le plus ancien des parcs royaux de Londres, et le plus photogénique. C'est aussi un emplacement de choix juste après la fin de la relève de la garde. On y prend la classique vue de Whitehall ainsi que celle de la parade des Horse Guards.

3. BUS LONDONIEN

Piccadilly n'est qu'à dix minutes à pied du parc Saint-James. Il s'agit ici de se concentrer sur les détails. Le vitrage en cul de bouteille d'une vieille fenêtre montre le reflet déformé et répété d'un autobus à impériale, l'un des symboles de Londres.

4. MARCHANDS DE VINS

Des boutiques traditionnelles, dont certaines sont bicentenaires, voire plus, se pressent dans les petites rues autour de Piccadilly. Le but est ici la chasse aux détails, comme ce lettrage doré réalisé à la main sur une porte sans cesse repeinte.

5. BIG BEN

Certains sujets sont si connus qu'ils n'apportent plus rien au photographe. Mais il faut néanmoins les photographier. Big Ben est sans doute l'édifice le plus reconnaissable du célèbre Parlement de Londres. Deux éléments ont heureusement concouru à donner une belle photo : du beau temps et un ballon dirigeable qui apporte une touche insolite.

LE MÉTRO NEW-YORKAIS
Pour les usagers qui traversent quotidiennement cette station, ce décor est si familier qu'ils n'en voient même plus son architecture si typée. Mais pour quelqu'un qui arrive pour la première fois, c'est un lieu étonnant.

La randonnée en montagne

La randonnée est la seule manière d'accéder à des paysages de montagne grandioses. De beaux panoramas sont parfois visibles depuis les routes d'altitude, mais seule la marche permet d'aller au cœur d'un massif. Comme il faut emporter tout le nécessaire, le poids et l'encombrement sont des paramètres à prendre en compte.

Lors de ce trekking transhimalayen, du nord-ouest du Népal jusqu'au Tibet avec contour du mont Kailash, le matériel du campement était transporté par des sherpas et par des yaks. Mais le déchargement du matériel photo des sacs à dos est long et ralentit les prises de vue. Certains sacs à dos sont conçus pour passer facilement de l'arrière vers l'avant sans devoir l'ôter, donnant un accès rapide au matériel.

Les massifs montagneux offrent des possibilités variées de prises de vue. Il est donc important d'en couvrir tous les aspects. Leur côté spectaculaire dépend principalement du point de vue et de la lumière. En montagne, le temps peut changer très vite. La lumière varie rapidement et, comme ailleurs, c'est souvent tôt le matin et tard le soir qu'elle est la plus belle. Ce trek fut très culturel, dans la mesure où des pèlerins venus de tout le Tibet convergent vers le mont Kailash pour en faire le tour.

CADRAGE VERTICAL
Collines et montagnes offrent de belles occasions de cadrer en hauteur. Les premiers plans ne manquent pas, surtout quand la vue porte vers le bas.

TREKKING : PREMIÈRE SEMAINE
Préparez l'itinéraire afin de ne manquer aucun site.

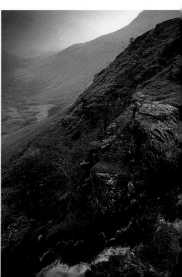

PÈLERINS
La langue n'est pas une barrière lorsque l'ambiance est décontractée. Pour cette photo d'un couple buvant du thé au beurre de yak, le photographe s'est assis et a communiqué par signes.

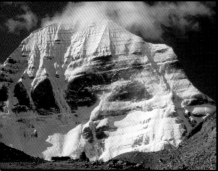

AIR LÉGER
À 5 000 m d'altitude, la densité de l'air est moitié moindre qu'au niveau de la mer. La limpidité est étonnante, même au téléobjectif, comme le montre cette vue de la face nord du mont Kailash, dans l'ouest du Tibet.

LUMIÈRE D'ALTITUDE
La lumière est imprévisible, mais presque toujours magnifique à l'aube. Ce paysage pris avec un puissant téléobjectif est celui de la vallée de Karnali, vers Kanjirobe. Vérifiez vos photos sur l'écran ACL.

La préparation

Sur la route

Apprécier la lumière

LES SUJETS

113

Les thèmes

La documentation

La promenade

Sans doute moins exotique et moins aventureuse que la randonnée en montagne, et assurément moins ardue, la promenade fournit maintes occasions de prendre de belles photos. Même en dehors des vacances, les possibilités près de chez vous ne manquent pas. Pour peu que vous connaissiez bien les lieux, vous saurez comment exploiter les différentes lumières, que ce soit par temps clair, couvert, l'été ou l'hiver. C'est aussi un excellent exercice pour améliorer son savoir-faire et aiguiser le regard photographique. Par exemple, un lieu de toute beauté un matin d'été, aux couleurs riches quand la lumière est abondante, sera complètement différent en hiver tout en restant un sujet très photogénique. Les couleurs et les tons chauds seront remplacés par un paysage austère, idéal pour une composition en noir et blanc.

Le changement des saisons oblige le photographe à penser aux éléments fondamentaux de la composition : les lignes directrices, les formes, les couleurs, les tons, le point de vue, le cadrage, etc. La marche permet d'explorer minutieusement les environs et de prendre son temps, ce qui n'est souvent pas envisageable lors d'un voyage organisé, où il faut se soumettre à l'itinéraire et au rythme imposés.

Les changements dus à la ronde des saisons ne se manifestent pas que dans les campagnes. Ils existent aussi dans les environnements urbains.

Un autre avantage de la promenade près de chez soi est la possibilité de retourner à volonté en un lieu pour retrouver des conditions d'éclairage similaires. C'est généralement impossible lors d'un voyage lointain que vous ferez peut-être une seule fois dans votre vie. Vous devez alors composer avec les conditions de prise de vue du moment. Près de chez vous, en revanche, vous pouvez vous fixer des contraintes, comme n'utiliser que l'objectif de 50 mm ou ne vous intéresser qu'à des matières ou à des textures. Cet exercice améliorera vos compétences en vous obligeant à regarder votre environnement d'un œil neuf. De plus, vous aurez moins de matériel à transporter, ce qui est bien agréable.

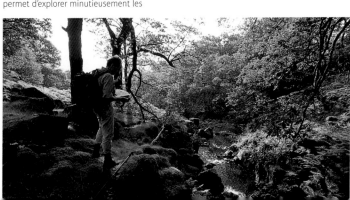

TRAÎNÉES

Se promener laisse le temps d'envisager de nombreuses options. Le sujet est ici une chute d'eau en forêt. Elle est assez intéressante pour être prise dans son ensemble, mais avec une focale plus longue, elle peut être cadrée serré et la mise au point sur les feuilles au premier plan conservée. Une pose longue a transformé la chute en traînées, mais cela fait partie du sujet de la photo.

DÉTAILS

S'immerger dans un environnement en s'y promenant est réservé à ceux qui vivent en ce lieu. Villes et cités sont des lieux propices à la créativité. Ici, la texture vive d'une camionnette garée à San Francisco donne des couleurs à la rue.

La préparation

Sur la route

Apprécier la lumière

LES SUJETS

115

Les thèmes

La documentation

La plongée

La photographie sous-marine est plus facile que jamais, grâce à des caissons étanches pour presque toutes les marques d'appareils photo, des plus économiques, conçus pour les compacts, aux caissons plus perfectionnés, mais plus onéreux, capables de protéger un reflex tout en donnant accès à toutes ses commandes.

Même si vous vous contentez de plonger avec un tuba, vous devez avoir été entraîné par un moniteur qualifié. Les mers peuvent être périlleuses, et les endroits les plus intéressants pour la photo, comme les barrières de corail, sont les plus dangereux.

Sur le plan purement photographique, le plus gros problème est celui de l'absorption, par l'eau, de la lumière et de la couleur. Plus vous plongez profond, plus l'environnement devient sombre et bleuté. Si vous photographiez en lumière ambiante, le meilleur moyen de garantir la fidélité des couleurs consiste à photographier une plaque blanche afin de personnaliser la balance des blancs. Photographiez en Raw car la correction des couleurs est plus aisée dans ce format qu'en JPEG.

En lumière ambiante, les photographies sous-marines manquent de couleur et de contraste, même lorsqu'elles sont prises à quelques mètres de profondeur seulement, dans de l'eau claire et par temps ensoleillé. Plus profond, vous n'aurez tout simplement plus assez de lumière pour photographier. Le flash, ou plus exactement le flash sous-marin, est alors la seule solution. Il est généralement monté sur un bras dont l'extrémité se trouve en haut et de côté afin d'éviter le gênant phénomène d'illumination des particules en suspension dans l'eau, qui se traduit par un effet de flocons de neige.

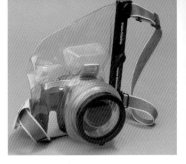

LE SAC SOUPLE ÉTANCHE
Cet étui en plastique équipé d'un hublot en verre est suffisamment souple pour que vous puissiez atteindre et manipuler les commandes.

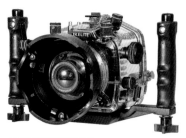

CAISSON POUR REFLEX
Ce caisson rigide fabriqué par Ikelite permet d'accéder à toutes les commandes, autorisant ainsi la photographie créative.

ÉTUI RIGIDE
Des fabricants, comme ici Sony, proposent des petits caissons adaptés à leurs appareils photo. Des boutons permettent d'actionner les commandes.

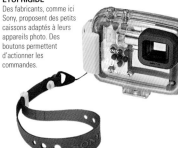

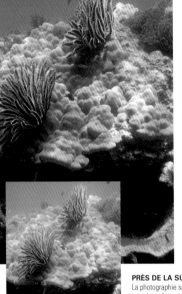

La préparation

Sur la route

Apprécier
la lumière

LES SUJETS

117

Les thèmes

La documentation

Astuces subaquatiques

- Variez la vitesse d'obturation. À vitesse lente, le flou de mouvement produit par un banc de poissons très vifs est souvent très esthétique.
- Rapprochez-vous, non seulement pour cadrer serré, mais aussi pour réduire l'épaisseur d'eau entre l'objectif et le sujet.
- Cadrez en contre-plongée, si possible. Vous évitez ainsi un arrière-plan trop envahissant.
- Concentrez-vous sur un genre en particulier, comme le gros plan ou la vue d'ensemble. Maîtrisez chaque genre avant de passer à un autre. Évitez la tentation de photographier tout ce que vous voyez.

PRÈS DE LA SURFACE
La photographie sans flash est possible à quelques mètres sous la surface si l'eau est claire et le temps ensoleillé. Attention toutefois à la balance des blancs. Les tons naturels de la balance des blancs corrigée sont visibles sur la photo principale tandis que l'insert présente une dominante bleutée.

Rappelez-vous aussi que l'eau agit à la manière d'une lentille supplémentaire placée entre l'objectif et le sujet. Les objets semblent rapprochés d'un quart de la distance et paraissent un tiers plus grands que leur taille réelle. Si vous utilisez un grand-angulaire – un équivalent 24 × 36 de 20 à 35 mm est recommandé –, équipez le caisson d'un hublot sphérique. Ce dôme en verre corrige la déformation ainsi que la faible résolution aux bords de l'image. En revanche, si vous utilisez un téléobjectif, optez pour le hublot plan.

ÉCHELLE SOUS-MARINE
L'eau agissant comme une lentille, les objets paraissent plus proches et plus volumineux.

Les déserts

Les déserts sont, par définition, des lieux arides. Les paysages peuvent être très photogéniques et souvent étranges. Le paysage nu et austère est une mine de belles images très graphiques, que le soleil peut rendre spectaculaires.

Le désert est bien plus varié que ne le croient ceux qui le méconnaissent. On rencontre des immensités plates de cailloux et gravillons taillés par le vent, appelées *regs* au Sahara. Des plateaux aux pentes raides, découpées par le vent et le ruissellement de précipitations rares mais violentes, s'élèvent au-dessus du désert. Dans le nord de l'Arizona, d'abondantes averses produisent subitement des torrents qui déferlent dans les canyons, causant souvent des accidents. Les dunes sont des formations plus rares, mais d'une indicible beauté. La végétation s'y réduit aux arbustes, graminées ou épineux.

La lumière dans le désert est généralement forte et dure, avec des aurores et des crépuscules bien marqués. Les nuits sont souvent claires, offrant de belles occasions de photos de clairs de lune. Lorsque le soleil est bas sur l'horizon, sa lumière rasante révèle la délicate structure géométrique des dunes, avec des alternances d'ombre et de lumière. Au milieu de la journée règne une dure lumière éthérée. Renvoyée par les parois des canyons, la lumière se teinte du bleu du ciel et de l'ocre de la pierre. Par temps dégagé, un filtre polarisant circulaire produit un effet saisissant.

PAROI DE SABLE
L'éclairage rasant révèle les fins détails de la texture de cette paroi en grès érodée par le vent, dans un *slot canyon* près du lac Powell, en Arizona, que visite un petit lézard.

FIN DE MÉHARÉE
Les pistes caravanières du Sahara sont parsemées de squelettes de dromadaires morts de soif et d'épuisement.

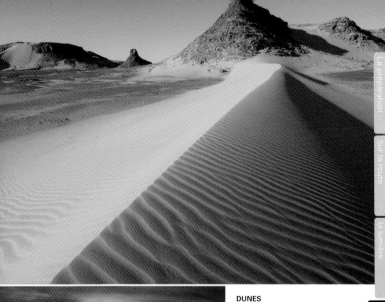

La préparation

Sur la route

Apprécier la lumière

LES SUJETS

119

Les thèmes

La documentation

DUNES

Une dune s'étendant jusqu'à un affleurement rocheux, dans le nord du Soudan. L'orientation de la lumière est cruciale pour révéler les ondulations ainsi que la texture granuleuse.

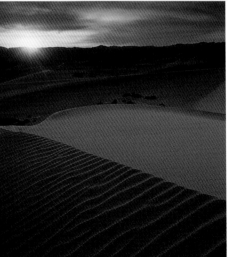

VALLÉE DE LA MORT

Les déserts de dunes sont particulièrement graphiques. Leur aspect change dans la journée selon la lumière. Le soleil bas met en valeur les ondulations de cette dune dans la Vallée de la Mort, en Californie. Arrangez-vous pour ne pas photographier vos propres pas.

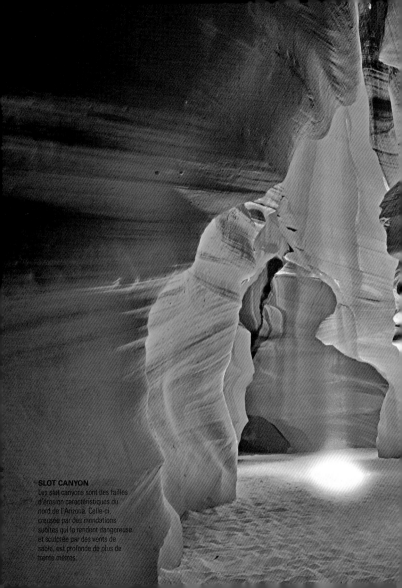

SLOT CANYON
Les slot canyons sont des tailles
d'érosion caractéristiques du
nord de l'Arizona. Celle-ci,
creusée par des inondations
subites qui la rendent dangereuse
et sculptée par des vents de
sable, est profonde de plus de
trente mètres.

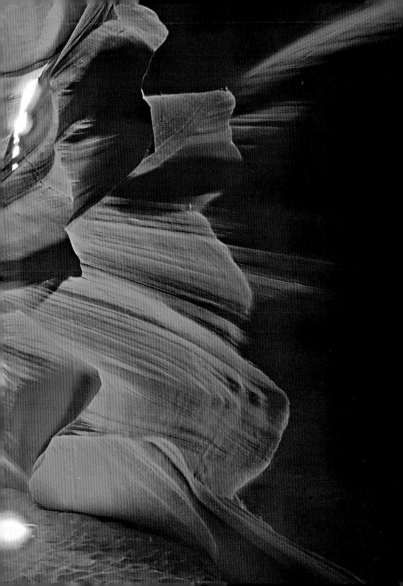

À vélo

Une rapide recherche sur le Web révèle la popularité du cyclotourisme. Il existe même, un peu partout dans le monde, des tour-opérateurs qui proposent des visites à vélo de magnifiques sites. Ces excursions permettent de photographier des paysages spectaculaires. Cependant, informez-vous sur le genre de cyclotourisme pratiqué par ces voyagistes et, notamment, signalez-leur que vous avez l'intention de prendre beaucoup de photos. Un rythme qui peut parfois être assez rapide n'incitera pas le groupe à s'attarder pour vous laisser photographier.

Dans bien des cas, le cyclotourisme est idéal pour photographier un pays. Il permet de parcourir de plus grandes distances qu'en marchant et de voir une plus grande variété de scènes. De plus, il facilite le rythme et permet de s'arrêter où vous voulez si quelque chose attire votre attention, ce qui est beaucoup plus difficile en voiture, au bord d'une route de montagne très fréquentée par exemple.

L'équipement nécessaire dépend grandement du genre de photos que vous comptez prendre. Un appareil compact conviendra à des photos de vacances ou de famille. Beaucoup sont équipés d'un « superzoom » couvrant les focales de 30 à

UNE BONNE PRÉPARATION
Renseignez-vous sur les types de terrain que vous rencontrerez. Emportez peu de matériel si vous devez emprunter des routes de montagne difficiles. L'idéal est de rester sur les petits chemins de campagne.

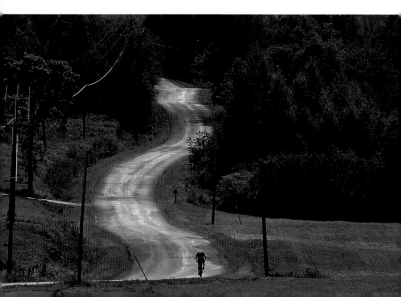

500 mm, voire plus. Vous voyagez ainsi léger, mais si vous désirez vendre vos photos à une agence d'illustration, il vous faudra un matériel plus perfectionné.

L'équipement le plus polyvalent assurant une bonne qualité d'image est le boîtier reflex numérique avec deux zooms, l'un d'une focale effective de 25 à 100 mm par exemple, l'autre de 100 à 400 mm. Vous disposerez ainsi de la plupart des focales dont vous avez besoin, du grand-angulaire pour les paysages jusqu'au téléobjectif pour la photographie animalière. Prévoyez aussi un doubleur de focale qui allongera la plage de focales sans trop vous encombrer.

Si voyager léger est la priorité, n'emportez qu'un seul zoom à grande amplitude, de 25 à 300 mm environ. Sachez toutefois qu'un zoom de 12× impose inévitablement un compromis au niveau de la qualité de l'image.

Quel que soit l'équipement choisi, veillez à emporter suffisamment de cartes mémoire en fonction de la durée du voyage, une ou deux batteries de rechange et le chargeur de batterie (avec l'adaptateur pour différentes prises électriques, si vous allez à l'étranger).

SUPERZOOM
Un bridge est généralement équipé d'un zoom optique de grande amplitude, comme ce modèle de chez Nikon, dont la plage effective est de 26 à 624 mm, soit 24x.

ZOOM LONG
Beaucoup de fabricants proposent des zooms à grande amplitude, comme ce Canon 27-300 mm qui couvre la plupart des besoins tout en limitant le matériel au minimum.

SUR LA ROUTE
Le cyclotourisme permet de découvrir de magnifiques paysages, comme celui-ci en Toscane.

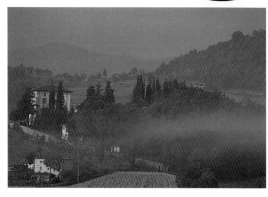

La préparation

Sur la route

Apprécier la lumière

LES SUJETS

123

Les thèmes

La documentation

À la plage

Beaucoup de lieux touristiques, notamment au bord de la mer, sont pris d'assaut pour les vacances et les loisirs. Ils font partie des destinations incontournables du voyage moderne. Le fait qu'ils soient boudés par certains photographes ou qu'ils en intéressent d'autres dépend des motivations de chacun. S'il s'agit de profiter des vacances pour faire de la photographie, une personne sera mieux disposée que celle qui recherche les particularités ou les traditions du lieu. Les villages de vacances sont souvent loin des lieux culturels, même si ces derniers occupent une place significative dans l'économie.

En fait, ces enclaves touristiques ont leur propre culture et parfois leur propre environnement, même s'ils peuvent occasionnellement paraître grossiers et vulgaires. Traitez tout cela comme une facette différente du voyage, et ils formeront des sujets de choix. Je dois ajouter qu'une photo réussie d'un beau village de vacances, prise sans aucune trace d'ironie, est éminemment commerciale. La demande est constante, dans les agences photo, pour des images montrant la joie de vivre dans ces lieux.

Les scènes de plage ne sont pas aisées à photographier car leur intérêt réside plus dans les activités et le farniente que dans leur beauté intrinsèque. Il n'est pas facile de transformer une étendue de corps vautrés sur le sable en photographie attrayante. Une solution classique consiste à se placer à distance ou sur un promontoire, par exemple, et d'utiliser un puissant téléobjectif pour compresser tous les éléments de la vue : le sable, les palmiers, les rochers, les vagues… Ce procédé masque aussi quelque peu les détails moins pittoresques d'une plage

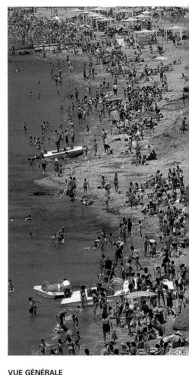

VUE GÉNÉRALE
Une vue d'ensemble d'une plage grecque prise depuis un promontoire voisin.

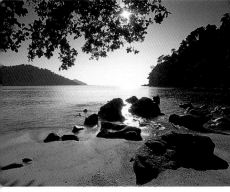

La préparation

Sur la route

Apprécier la lumière

LES SUJETS

125

Les thèmes

La documentation

LOINTAINS TROPIQUES
La nature inviolée des îles Andaman, dans l'océan Indien, prise tard le soir.

JEUX DE PLAGE
Les plages sont des lieux privilégiés pour photographier les gens dans des situations renversantes.

fréquentée. Une autre solution repose sur la vacuité : l'idyllique plage déserte, loin de tout. Ici, les ingrédients classiques sont le sable blanc, le ciel bleu et d'élégants cocotiers penchés vers le rivage. Ces lieux sont rares et le moment de la journée compte. Le plus favorable est tôt le matin, lorsque la lumière est belle, que les touristes ne sont pas encore arrivés et que la marée a effacé leurs pas de la veille sur le sable.

Plages et lieux de vacances doivent être montrés par beau temps, sous une lumière resplendissante, car c'est ce que les gens veulent voir, et ce qu'ils attendent de ce genre d'endroits. Cela dit, la photographie réserve souvent des surprises. Un éclairage inhabituel peut produire de magnifiques effets.

Sur l'eau

N'oubliez pas votre appareil photo lors d'une promenade en bateau, même si la proximité de beaucoup d'eau peut susciter quelques appréhensions. Tout dépend évidemment du genre de navigation dans laquelle vous vous engagez. Si vous embarquez comme skipper à bord d'un voilier sur une mer démontée, vous aurez certainement moins l'occasion de prendre des photos (entre autres parce qu'il y a moins à photographier). Mais s'il s'agit d'embarquer pour la croisière des Mille Îles ou pour les Caraïbes, ou de faire du cabotage dans la mer Égée, vous pourrez photographier à tout-va.

L'un des grands avantages d'une excursion en mer est que vous accédez à des lieux inaccessibles en voiture, et parfois même inaccessibles à pied. Vous visiterez des plages et des criques désertes, idéales pour prendre des photos romantiques. En fait, les endroits où la mer et la terre se rencontrent sont toujours des lieux riches en occasions de photographier.

La lumière est souvent abondante au bord de la mer. Elle provoque des réflexions sur l'eau, la houle et le sable qui risquent de fausser sa mesure et de produire des photos trop sombres. Vérifiez l'histogramme et, au besoin, corrigez l'exposition.

L'accessoire indispensable au bord de l'eau est le filtre antiultraviolet (antiUV). Il réduit le voile atmosphérique induit par

POINT LOBOS
Photographier d'un bateau vers le rivage, à contre-jour quand le soleil est bas, produit des images d'écume et d'embruns très graphiques.

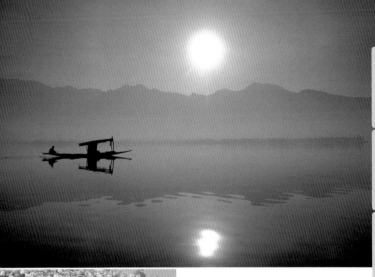

La préparation

Sur la route

Apprécier
la lumière

LES SUJETS

127

Les thèmes

La documentation

PARADIS
La mer est souvent la seule voie permettant d'approcher un paradis vierge. Une légère sous-exposition accentue les couleurs du ciel et de l'eau.

COLONIE D'OISEAUX
Certaines colonies d'oiseaux – mais aussi des détails du rivage – ne peuvent être photographiées que depuis la mer, avec un puissant téléobjectif.

l'abondance du rayonnement ultraviolet de la lumière solaire réfléchie par l'eau, mais il protège aussi la lentille frontale de l'objectif du sable et des embruns. Le filtre polarisant, quant à lui, réduit ou supprime les réflexions indésirables sur l'eau, dévoilant d'intéressants détails qui se trouvent sous la surface.

L'écume des vagues s'écrasant contre les rochers est spectaculaire lorsqu'elle est photographiée à contre-jour.

Les côtes rocheuses abritent d'innombrables espèces d'oiseaux. Les approcher par la mer est souvent le seul moyen de les photographier. Un puissant téléobjectif est nécessaire (au moins un équivalent 400 ou 500 mm). Utilisez-le aussi pour créer des photographies très graphiques à partir des formes que l'on voit sur le rivage.

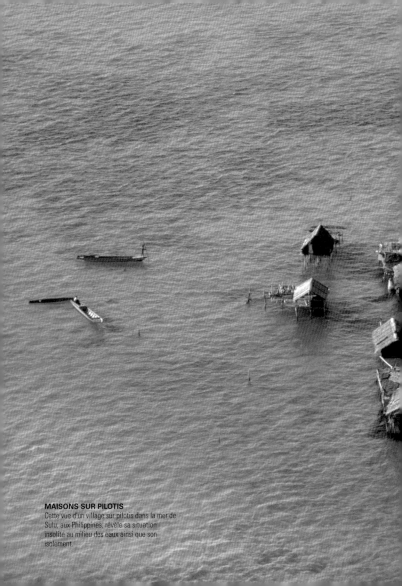

MAISONS SUR PILOTIS
Cette vue d'un village sur pilotis dans la mer de
Sulu, aux Philippines, révèle sa situation
insolite au milieu des eaux ainsi que son
isolement.

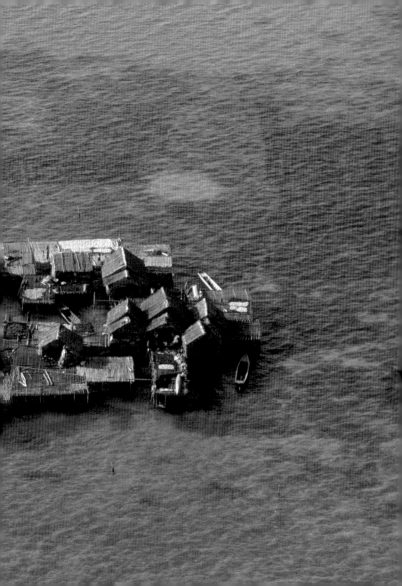

LES THEMES

Voyager avec un appareil photo incite à photographier une grande variété de sujets, des grands paysages aux animaux sauvages, en passant par les villes animées et leurs lieux particuliers. S'en tenir à des thèmes bien précis est toutefois recommandé. Ils garantissent en effet une certaine continuité dans la présentation de vos photos et donnent de la cohérence à l'ensemble des images. Les pages qui suivent proposent des idées de thèmes et indiquent où les trouver et comment les photographier.

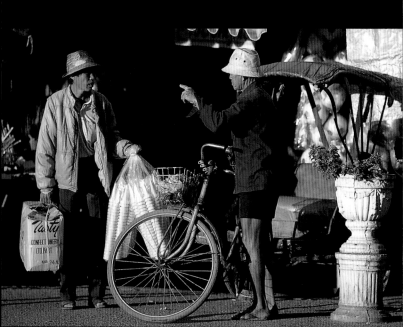

Beaucoup de photographes développent leur propre style, qui est en quelque sorte le garant de la continuité de leurs reportages. Mais un style n'est pas facile à acquérir. En voulant le forcer ou en changer, on peut produire des images maniérées ou artificielles. Un moyen beaucoup plus sûr de préserver la continuité d'une série de photos est de s'en tenir à un ou plusieurs thèmes, autrement dit de bien cerner son sujet.

Une destination précise, comme la Thaïlande, peut révéler ses propres thèmes, comme ici la vie dans une ville de province, avec ses temples bouddhistes, ses moines, ses rickshaws et ses aspects graphiques. Ce sont bien sûr des éléments qui frappent le visiteur occidental, mais qui paraissent normaux pour un Thaï. Un autre thème pourrait être le voyage lui-même, ou l'un de ses aspects. Au cours d'une croisière sur la mer Égée à bord d'un quatre-mâts, les manœuvres de l'équipage m'ont particulièrement intéressé. Les grands voiliers ne sont plus si courants, et le savoir-faire des marins pour les gréer et les manœuvrer est aujourd'hui rare.

LE RICKSHAW
C'est généralement la destination qui impose le thème. Ce dernier vous permettra de créer une série de photos ayant un point commun, ce qui valorise votre reportage.

La préparation

Sur la route

Apprécier la lumière

Les sujets

LES THÈMES

131

La documentation

Trouver un thème

D'autres thèmes se révèlent d'eux-mêmes au cours du voyage. Les graphismes indiens montrés ici ne sont qu'un exemple. Le moyen le plus sûr de trouver un thème est de vous laisser guider par vos propres pôles d'intérêt ou lubies du moment : l'art, l'architecture, les transports, la nourriture, les jeux et jouets, etc.

Un de mes amis est un passionné des reptiles. Il est allé partout dans le monde pour les photographier et a engrangé une impressionnante photothèque sur ce thème. Un thème plus ordinaire est celui des mains au travail, comme sur cette page. Ce type de photo s'impose pour beaucoup de reportages. C'est en effet l'occasion de montrer comment des choses sont façonnées, manipulées, cueillies. Toutes les photos de mains ne sont pas dignes d'intérêt, mais certaines sont inhabituelles. Mises côte à côte, elles contribuent à se mettre mutuellement en valeur ; le spectateur les relie et les compare. De tels thèmes agrémentent un reportage, même s'ils sont très annexes.

GRAPHISMES INDIENS
Réalisé à la main, le graphisme indien s'appuie sur des couleurs très vives. Le contenu souvent fruste ou naïf est typique du pays et offre des thèmes très gratifiants.

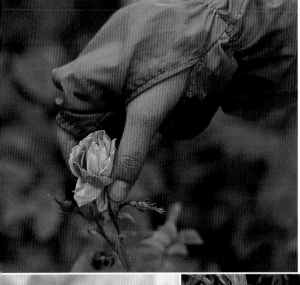

MAINS

Un ensemble de plans rapprochés de mains au travail ou occupées, prises dans diverses conditions et dans de nombreux pays, est toujours un thème très prisé. En haut, la main d'une jeune fille bulgare cueille une rose pour son parfum. Dessous, un fermier javanais récolte du riz, plant par plant. À gauche, la main d'un prêtre balinais lors d'une cérémonie.

La préparation

Sur la route

Apprécier la lumière

Les sujets

LES THÈMES

133

La documentation

Le voyage

Il y a une différence fondamentale entre un voyage et un déplacement : le temps, qui manque à la plupart d'entre nous. Pour beaucoup de gens, il s'agit avant tout d'arriver à destination le plus rapidement possible. L'avion est le moyen le plus économique pour aller loin. Le voyage est souvent organisé, insipide et sans surprise. Ajoutez à cela les strictes mesures de sécurité dans les aéroports, et vous ne serez guère tenté d'inclure cette partie du voyage dans le reportage.

Mais c'est dommage, car le voyage en lui-même est riche d'expériences, d'incidents et d'occasions de photographier. Carl Mydans, un photographe du magazine *Life*, estimait que le train fournit « d'excellentes occasions » car « la voie ferrée domine généralement les régions qu'il franchit, offrant souvent des vues beaucoup plus intéressantes que depuis le sol ». D'autres moyens de transport révèlent aussi différents points de vue sur les paysages. Les canaux qui, dans la plupart des pays, ont été creusés à des époques lointaines traversent les campagnes et les villes, ignorant les denses réseaux routiers et ferrés. Comme le soulignait également Carl Mydans, ces moyens de transport offrent des occasions de photographier… les arrière-cours. Autrement dit, l'envers du décor, qui n'est pas visible de la route et moins encore d'un avion.

De plus, le moyen de transport lui-même peut devenir un sujet très photogénique. Le chemin de fer, le bateau et l'autocar ainsi que leur contexte – les gares ferroviaires ou routières, les quais de gares ou d'un port, les rails et les routes… – ont leurs propres spécificités qui peuvent être photographiées librement (cette liberté dépend toutefois du pays). Même si vous arrivez à destination par la voie des airs, vous emprunterez sans doute d'autres moyens de transport dans le pays ou la région. Ne manquez pas de photographier les particularités des véhicules et leur conducteur.

L'ORIENT-EXPRESS
Géré par la même compagnie que celle de l'Orient-Express en Europe, ce train sur voies étroites transporte essentiellement des touristes entre Singapour et Bangkok. La vie à bord, avec les danses thaïes rythmées par les oscillations du wagon-restaurant, et le service efficace malgré l'exiguïté du couloir, à l'heure du dîner, sont autant de sujets de reportage.

L'AMBASSADOR
Inchangée depuis les années 1950, la berline Ambassador fait partie du paysage indien. Ce luxueux modèle appartient au parc automobile d'un hôtel cinq étoiles d'Agra.

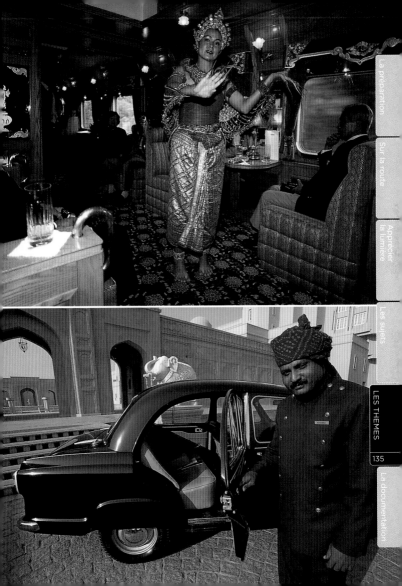

La préparation

Sur la route

Apprécier la lumière

Les sujets

LES THÈMES

135

La documentation

Le périple

Pour continuer sur le thème des pages précédentes – la photographie au cours du trajet –, dans certains cas, c'est le voyage lui-même qui, plus que la destination, s'impose comme sujet. Il peut s'agir d'une croisière comme celle que j'ai faite dans l'est de la Méditerranée à bord d'une goélette à quatre mâts construite à l'ancienne, et dont je montre des photos ici. Contrairement aux paquebots qui transportent des milliers de passagers, ce vaisseau, le *Star Flyer*, n'en reçoit qu'une centaine. Malgré la beauté des îles grecques de Mykonos et de Patmos, ce sont les manœuvres de l'équipage qui intéressaient les passagers. J'étais à bord pour réaliser un reportage commandé par un magazine japonais. Passionnant d'un point de vue technique et très photogénique, le navire fut la star de cette croisière d'une semaine.

La préparation

Sur la route

Apprécier la lumière

Les sujets

LES THÈMES

137

La documentation

La vie dans la rue

Les villes et les zones urbaines offrent différentes occasions pour la photo : on peut y prendre des vues d'ensemble, mais aussi des gens affairés à toutes sortes d'activités. Le meilleur moyen d'observer la vie dans la rue est de passer inaperçu. Et la manière la plus sûre de photographier consiste à cadrer et à déclencher très rapidement à la volée, en restant discret. Des photographes comme Henri Cartier-Bresson ont porté cet art au plus haut niveau. Il faut pour cela avoir un sens aigu de l'observation et réagir instantanément.

Anticipez le comportement des gens dans les diverses situations qui se présentent. Comprendre ce qui se déroule vous permettra de saisir l'expression ou le mouvement intéressants. Déclenchez sans hésiter au moment le plus fort. Certaines personnes s'interrogent sur l'opportunité de déclencher ou non, avant d'appuyer sur le bouton, au risque de laisser passer l'occasion. Vous n'avez rien à perdre à déclencher d'abord et à réfléchir ensuite.

Pour ce genre de photographie, notamment dans les rues et autres lieux publics comme les marchés, un objectif normal ou grand-angulaire est sans doute le plus approprié. Une focale courte permet de photographier d'assez près et évite d'inclure des passants dans le champ. Le problème est que les gens peuvent vous repérer et perdre leur naturel. Une ruse consiste à composer l'image au grand-angulaire en décentrant la personne photographiée. L'appareil n'étant pas dirigé vers elle, elle se sentira moins concernée.

CALÈCHE EN TOSCANE
Touristes passant devant la façade du Palazzo dei Cavalieri à Pise.

La préparation

Sur la route

Apprécier la lumière

Les sujets

LES THÈMES

La documentation

VACHE URBAINE
L'une des nombreuses vaches (plus de trois cents) en fibre de verre de l'exposition « Cows on Parade », dispersées en 1999 dans Chicago.

LE VIEUX NICE
Le marché et un immeuble ancien de Nice, sur le cours Saleya, typiques de ce vieux port méditerranéen.

Le téléobjectif permet de rester à distance et, pour peu qu'il y ait de l'animation, vous passerez inaperçu. Un téléobjectif moyen, comme le 180 mm en équivalent 24×36, est parfait pour photographier d'un trottoir à un autre. Un téléobjectif plus puissant est plus lourd, exige plus de lumière, une vitesse élevée pour éviter le bougé, et il attire l'attention. Une technique consiste à s'installer tranquillement à une terrasse de café ou sur un banc et à photographier de cet emplacement. On a alors un risque élevé de voir des passants ou des véhicules entrer dans le champ et gâcher la photo ; il faut donc déclencher plus souvent que d'habitude.

Vues générales

Les paysages et les panoramas urbains incitent à prendre des vues générales qui apportent un peu d'ordre dans le fouillis des immeubles et des rues. Mais trouver un point de vue approprié est plus difficile qu'avec un paysage naturel. L'accès aux emplacements élevés n'est pas toujours possible et la disposition des édifices réduit les possibilités de faire de belles compositions. Les villes entourées de collines ou construites dessus, comme San Francisco ou Athènes, offrent de beaux points de vue, mais ce sont des exceptions.

Les vues les plus saisissantes sont prises à distance au téléobjectif, depuis un emplacement comme :

- ○ Une tour. Certaines tours ont des terrasses ou des accès ouverts au public. Si la tour ne compte que des bureaux, vous devrez demander une autorisation.
- ○ Une hauteur, par exemple une colline.
- ○ La rive opposée d'un lac, d'un étang ou d'un cours d'eau.

Anticipez les conditions d'éclairage qui produiront l'effet recherché. Comme pour les paysages, les lumières du matin et du soir sont généralement plus intéressantes que celle du soleil au zénith. Ce dernier offre plus de contrastes sur la ville que sur la campagne, car les édifices projettent des ombres denses. Les villes sont très belles la nuit, surtout au crépuscule, lorsqu'il reste encore assez de lumière pour discerner les formes et la découpe des immeubles.

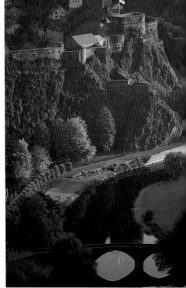

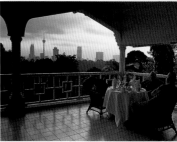

TOUR DE GUET
Une tour de guet édifiée sur une hauteur dominant la ville et le château de Bouillon, dans les Ardennes belges, offre un point de vue privilégié sur le site.

KUALA LUMPUR
L'originalité de ce panorama urbain, où l'on distingue les tours Petronas (qui furent les plus hautes tours du monde), tient au cadrage à travers la terrasse d'un vieil hôtel.

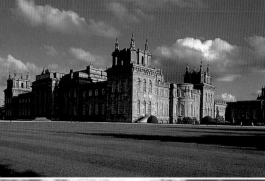

BLENHEIM
Pas de point de vue élevé pour cette imposante demeure anglaise, mais une vue dégagée, avec un cadrage vers le haut pour obtenir plus de ciel.

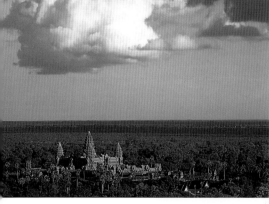

ANGKOR VAT
Bakheng, une colline à un kilomètre et demi d'Angkor Vat, offre une vue presque aérienne sur le site.

Les lumières de la ville

Les villes sont plus abondamment illuminées après le crépuscule, notamment en hiver lorsque les bureaux sont encore occupés. Différents éclairages – réverbères, néons, illuminations… – s'allument à divers moments. Étudiez la scène la veille afin de déterminer le meilleur moment.

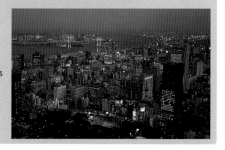

La préparation

Sur la route

Apprécier la lumière

Les sujets

LES THÈMES

143

La documentation

Les marchés

Toutes les destinations offrent leur part de vie, d'art, de traditions et de nature : autant de sujets de reportage, dont certains s'imposent au photographe. Les marchés sont de ceux-là, en raison de leur diversité, de l'activité qui y règne et de l'aperçu qu'ils offrent sur le quotidien des habitants. Hormis les sites et manifestations recensés par les guides touristiques, où trouverez-vous une telle concentration de gens dans des situations photogéniques ? Sur un marché bien sûr, et cela n'importe où dans le monde. C'est là qu'ils se rassemblent pour acheter, vendre, échanger, discuter… C'est le lieu idéal pour photographier des communautés. Une heure ou deux sur un marché est un exercice de choix pour se remettre à la photo, si vous aviez quelque peu perdu la main.

GROS PLAN
Les produits en vente, comme ces sachets de lavande à Moustiers-Sainte-Marie, sont autant d'occasions de prendre des photos de détails.

MERCATO CENTRALE
Le fameux marché central de Florence se tient sous un hall en fer édifié en 1874.

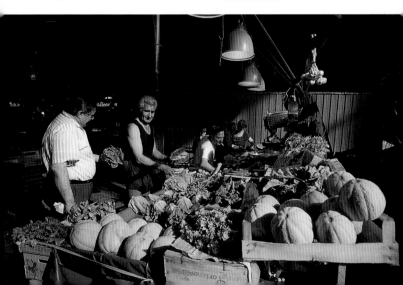

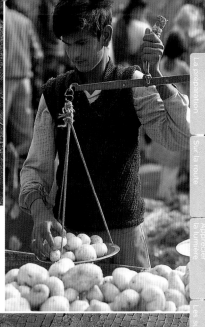

EN INDE
Dans une rue animée de Gwalior, un marchand pèse des pommes de terre avec une balance tenue à la main.

À LA VERTICALE
Un marché aux fleurs se tient sur la Grand-Place au cœur de Bruxelles, sans doute l'une des plus belles places d'Europe. Cette vue plongeante a été prise d'un balcon de l'Hôtel de ville.

La préparation

Sur la route

Apprécier la lumière

Les sujets

LES THÈMES

145

La documentation

Lieux de culte

Dans nombre de pays, les lieux de culte, qu'il s'agisse d'autels, d'églises, de mosquées, de synagogues, de temples, sont aussi des endroits où les gens ont coutume de se rassembler. À l'instar des marchés, les cultes ont lieu à des jours et à des heures fixes mais, contrairement aux marchés, l'activité y est moindre. Une plus grande sensibilité est exigée du photographe. Informez-vous sur ce que vous avez le droit de photographier ou non.

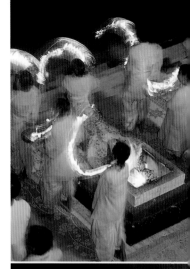

THAÏLANDE : BOUDDHISME
La principale festivité, dans le Wat Prathat Lampang Luang, un temple au nord du pays, se déroule lors de la pleine lune du mois de novembre.

RISHIKESH : HINDOUISME
Chaque soir, le Maha Aarti (la grande prière) se déroule sur les rives du Gange, un lieu hautement sacré car c'est là que le fleuve quitte l'Himalaya.

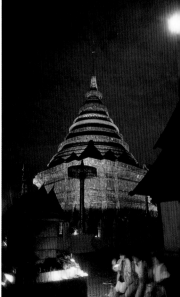

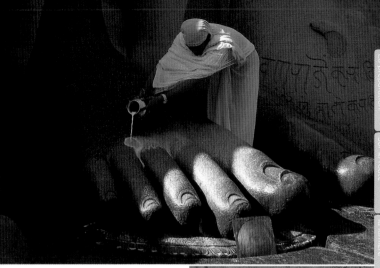

GOMATESHVARA : JAÏNISME
Haute de dix-sept mètres, la statue de Gomateshvara, à Sravanabelagola, est un lieu de pèlerinage important pour les adorateurs jaïns. L'immense pied, sur lequel du lait est répandu lors d'une cérémonie, donne mieux l'échelle qu'une photographie de la statue entière.

LE MUR DES LAMENTATIONS : JUDAÏSME
La prière contre le Mur des Lamentations, dans la vieille ville de Jérusalem, est une coutume juive depuis de nombreux siècles.

La préparation

Sur la route

Apprécier la lumière

Les sujets

LES THÈMES

147

La documentation

Les gens

Au cours d'un voyage, « les gens » que vous rencontrez sont indéniablement le thème le plus varié et le plus complexe. Il existe une infinité de styles de photos – portrait posé, reportage, les gens au travail, au cours de leurs loisirs… – qui ont tous leurs raisons d'être. Nous étudierons ici la photographie prise sur le vif, intimiste, quand le personnage est le sujet principal.

Ce genre de photo est généralement plus réussi quand le sujet est tranquille, plongé dans ses réflexions, en contemplation ou en train de converser. Il s'agit de le montrer tel qu'il est, au naturel.

Pour obtenir cette vision intime des gens, vous devez vous trouver hors du champ de vision du sujet, mais cependant assez près pour saisir son expression. Un téléobjectif de 200 à 400 mm est recommandé. N'oubliez pas l'environnement du sujet ; très souvent, l'inclusion d'un élément du décor dans l'image renforce l'intimité (personne assise au milieu d'une foule animée ou couple assis au bord de l'eau, se tenant la main) et permet aussi de situer les lieux.

Il va sans dire que vous devez être très sensible au contexte de la photo. Même si la prise de vue n'est pas forcément illicite, des gens peuvent s'offusquer de voir un puissant téléobjectif pointé vers eux. Ayez du tact et soyez aussi discret que possible. Sachez aussi que si vous avez l'intention de déposer vos photos dans une agence d'illustration, une autorisation de photographier et de publier, signée du sujet vous sera demandée. Elle n'est pas toujours facile à obtenir, soit parce que la personne n'est plus atteignable, soit parce qu'elle refuse de signer. Une photo sans autorisation est en tout cas plus difficile à commercialiser.

RÉFLEXIONS
Le téléobjectif rend le fond flou, mettant en valeur le profil de cette jeune femme apparemment plongée dans ses pensées.

COMPLICITÉ
Ces deux personnages dans une rue d'Athènes semblent bien s'amuser.

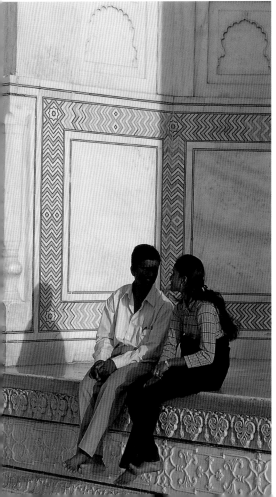

TAJ MAHAL
Ce couple d'Indiens dans un renfoncement du Taj Mahal, pieds nus parce que les chaussures sont interdites en ce lieu, partage un moment d'intimité. Leur posture indique qu'ils sont plus intéressés l'un par l'autre que par le mausolée mondialement célèbre, dont l'édification fut la preuve d'amour de l'empereur Shâh Jahân pour sa défunte épouse.

La préparation

Sur la route

Apprécier la lumière

Les sujets

LES THÈMES

149

La documentation

Monuments et musées

La photographie de sites historiques s'apparente à la photographie d'architecture, avec cependant quelques paramètres supplémentaires. Des sites lointains ou de grande ampleur produisent des photos très évocatrices. Les temples d'Angkor, au Cambodge, en sont de parfaits exemples. À une moindre échelle, on peut trouver sur la planète d'autres sites envoûtants. Certains sites, dont Stonehenge, les pyramides d'Égypte ou le Parthénon d'Athènes, connaissent des restrictions, pour la photo, en raison de l'affluence touristique.

L'accès est généralement le souci premier lorsque vous prévoyez de photographier des sites historiques. Les limitations sont inévitables pour protéger les monuments fragiles. Informez-vous soigneusement avant de partir, sans oublier les heures d'ouverture et de fermeture. Car photographier à l'aube ou au coucher de soleil sera impossible si le monument n'est pas ouvert au public à ces moments-là. Vérifiez aussi l'éventuelle perception d'un droit de photographier. Il varie selon les sites et s'applique souvent aux photographes professionnels. Le trépied risque d'être interdit de même que la photographie d'œuvres sensibles à la lumière, comme les fresques polychromes.

Les monuments anciens, bien plus que les édifices modernes, gagnent à être photographiés sans que personne ne se trouve dans le champ, mais c'est rarement possible. Le mieux est de vous rendre sur le site dès l'ouverture. Autrement, vous devrez patienter jusqu'à ce que plus aucun touriste ne soit en vue. Pour une photo d'atmosphère, traitez le site comme vous le feriez avec un paysage, en choisissant une lumière intéressante (en fin de journée, ou avec des nuages d'orage…).

Prenez aussi des détails au grand-angulaire, comme un fragment de sculpture. En plus de ces prises de vue élémentaires, pensez aux vues plus documentaires, comme les bas-reliefs et autres sculptures. Là encore,

CHICHÉN ITZÁ
La statue de Chacmool, un dieu aztèque, dans sa typique mais étrange posture. Les statues sont aujourd'hui rarement laissées sur place à cause des vols. C'est pourquoi une photo comme celle-ci, montrant la statue son environnement, est particulièrement précieuse.

l'éclairage est important. Une lumière rasante est recommandée pour les sculptures au relief peu marqué.

Jusqu'à une certaine époque, la photographie était autorisée dans de nombreux musées, avec pour seule interdiction – compréhensible – l'usage du flash. Pour photographier, il faut à présent demander une autorisation écrite – accordée de plus en plus difficilement –, payer des droits souvent élevés et accepter des limitations dans la diffusion de la photo. Les musées à ciel ouvert sont plus permissifs.

MUSÉE GUIMET
Cette statue khmère en pierre appartient à
la vaste collection d'œuvres rapportées du
Cambodge.

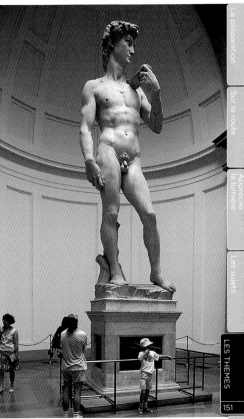

DAVID
Reculer pour inclure des visiteurs permet de donner une
échelle. Cette statue de David, par Michel-Ange, exposée
à la Galleria dell'Accademia de Florence, est éclairée par
la lumière du jour.

La préparation

Sur la route

Apprécier
la lumière

Les sujets

LES THÈMES

151

La documentation

Panoramas et points de vue

Lors d'un voyage ou d'une excursion, le besoin se fait ressentir de prendre « la » photo : celle qui révèle l'essence même des lieux. Les photographes paysagers le font régulièrement et ne se limitent jamais à une seule vue censée tout englober. L'image qu'ils prennent dépend de leur interprétation et de la situation du moment. Il leur arrive parfois de voyager une ou deux journées dans les environs afin de pouvoir saisir ce qui rend le site véritablement exceptionnel. Les mesas de grès et les buttes qui parsèment les vastes étendues arides du nord de l'Arizona, les bocages de haies denses dans le nord-ouest de la France, la succession des massifs alpins en Suisse et bien d'autres lieux sont des paysages très typiques.

Contempler ce qui défile sous nos yeux est une chose, en faire des photos en est une autre. Un phénomène curieux, lorsqu'on se déplace en voiture, en train ou en bateau, est que la perception du paysage par l'œil et le cerveau est en réalité constituée de nombreuses impressions fugaces. Cette vision dynamique s'apparente au fait de regarder un film et, lorsque l'image s'immobilise – parce que le véhicule s'est arrêté –, la scène se réduit à un fouillis sans attrait. Les obstacles à l'avant-plan prennent soudainement une importance considérable.

Et c'est bien là que réside le problème. Espérer un certain type d'image sans qu'aucun obstacle s'interpose est illusoire, bien que cette quête puisse inciter à rechercher un meilleur emplacement. Les points de vue dominants sont les plus favorables. Le point de vue joue assurément un rôle prépondérant dans la réussite de la photo, et c'est lui aussi qui est le plus apte à révéler l'essence du paysage. Si une forêt est trop dense pour permettre une vue générale, exploitez cette densité. Les plaines, steppes et déserts sont souvent désespérément plats. Dans ce cas, au lieu de rechercher un improbable point de vue élevé, pourquoi ne pas mettre cette platitude en valeur par une composition minimaliste ?

VACUITÉ
Plutôt que de rechercher un relief, comme un affleurement rocheux, il est préférable de suggérer le vide de ce désert au nord du Soudan. L'arbuste épineux accentue l'impression d'immense solitude.

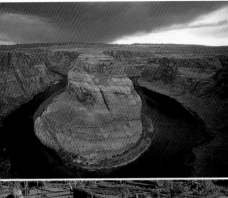

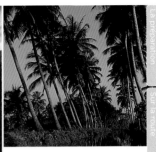

FER À CHEVAL

Cette boucle du fleuve Colorado, près de Page, en Arizona, est fort justement nommée Horseshoe (fer à cheval). L'unique point de vue impose l'usage d'un objectif très grand-angulaire.

PALMIER AU KERALA

En malayalam, Kerala signifie « cocotier » : les cocotiers abondent dans cet État du sud de l'Inde. Une vue générale des cocotiers serait bien moins typique que cette photo prise d'un bateau remontant l'un des nombreux canaux des célèbres *backwaters*.

RIZIÈRES A BALI

Une lumière détaillée et le bleu intense font la valeur de cette photo. Le riz jeune venant d'être repiqué, l'eau des parcelles reflète la couleur du ciel. Il a fallu un moment pour trouver une hauteur permettant ce cadrage incliné.

LAKE DISTRICT

La zone des lacs, près de la ville de Grasmere, en Angleterre, est connue pour ses douces collines que seul révèle un point de vue légèrement en hauteur.

La préparation

Sur la route

Apprécier la lumière

Les sujets

LES THÈMES

153

La documentation

Panoramas et lumières

Si le point de vue est l'un des éléments les plus importants pour la réussite d'un panorama, l'autre est indubitablement la lumière. Sa qualité varie à l'infini selon l'heure, la saison et le climat. Il s'agit, pour le photographe, d'être présent au bon moment et, après avoir trouvé le cadrage qui donnera la meilleure vue, d'attendre – ou du moins d'espérer – la lumière particulière qui transformera une photo seulement documentaire en une image forte et évocatrice. C'est ce que recherche tout photographe, même si les chances de bénéficier d'une lumière rare sont minces.

En voyage, une chose est sûre : vous n'aurez jamais assez de temps pour prendre « la » belle image, quel que soit le genre de photo que vous faites. En tant que photographes, nous recherchons inlassablement l'image exceptionnelle, qui se distinguera de toutes les autres prises auparavant sur le même site. Sa qualité dépend essentiellement de la lumière. Comme le démontrent les deux photos sur cette page, un simple rayon de lumière n'éclairant que le sujet peut faire la différence. Certains paramètres peuvent aider à prévoir une éventuelle belle lumière : bulletin météo, moment de la journée, angle du soleil par rapport au sujet… Mais en fin de compte, tout dépend étroitement du temps que vous êtes disposé à accorder à cette image, en misant sur une météo sans cesse changeante. La photo de Spider Rock était un coup de chance. Le ciel orageux n'annonçait rien de bon et, à moins d'un quart d'heure du crépuscule, cette photo eût été impossible si une trouée n'avait dégagé le soleil pendant moins de deux minutes. J'étais sur le point de ranger le matériel, mais je m'étais fait un devoir de m'attarder, juste au cas où…

Tout cela est affaire de goût. Les exemples d'éclairages particuliers montrés ici sont délibérément pittoresques, et vous pouvez préférer une lumière plus discrète. La lumière devra être prise en compte quand vous ferez le choix du point de vue et de la composition. Un éclairage plat produira une autre composition qu'un éclairage rasant.

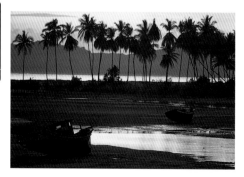

EMBOUCHURE
Le choix du moment de la prise de vue est crucial si vous tenez à bénéficier d'un éclairage exceptionnel. Ici, la lumière du crépuscule met magnifiquement ce paysage malais en valeur.

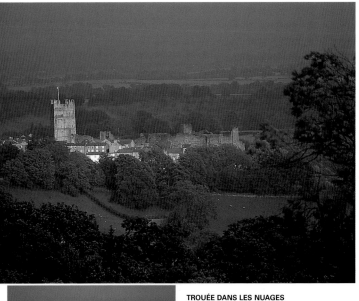

TROUÉE DANS LES NUAGES

La ville de Richmond, dans le Yorkshire, se trouvait sur mon chemin lors d'un reportage sur une randonnée à travers l'Angleterre. Le seul impondérable était la lumière, assez terne par ce jour de forts vents et de gros nuages. Heureusement, un rayon de soleil transforma brièvement le paysage.

La préparation

Sur la route

Apprécier la lumière

Les sujets

LES THÈMES

155

La documentation

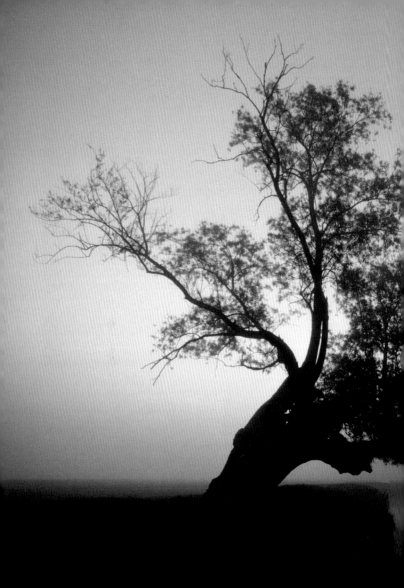

ARBRES DANS LE BROUILLARD
L'étonnante lumière qui filtre à travers le brouillard contribue
à détacher ces silhouettes d'arbres de leur environnement.

La vie rurale

En dépit de la surreprésentation des cités, c'est dans les campagnes que vit la majorité de la population mondiale. Le voyageur ne s'en rend pas immédiatement compte. La plupart des voyages à l'étranger commencent en effet dans une grande ville, pour la simple raison qu'elle est toute proche de l'aéroport où vous arrivez. C'est le lieu le plus approprié pour définir des itinéraires, organiser la logistique et obtenir les papiers nécessaires. Mais sur un plan strictement démographique, la ruralité domine. Les rizières en terrasses du Sud-Est asiatique peuvent paraître beaucoup plus exotiques que les silos à grains du Middle West américain, mais les préoccupations de ceux qui y vivent sont les mêmes : le cycle des saisons et des récoltes. Les temps forts sont l'époque des semis ou des plantations, puis la moisson ou la récolte. Les communautés sont traditionnellement réduites et la prospérité, d'une année l'autre, dépend du temps qu'il fait.

Les activités peuvent paraître originales – la réparation d'un muret de pierres dans une lande du Yorkshire, le portage du riz dans des paniers au nord de la Birmanie… –, les vêtements et l'apparence des gens peuvent conférer une touche d'exotisme aux photos, mais l'existence reste fondamentalement la même. Vous préparerez votre reportage en vous informant sur les cultures, l'élevage et les activités spécifiques d'une saison. Partout dans le monde, après les récoltes, les gens consacrent leur temps libre non seulement à l'entretien (réparations de matériel, peinture des habitations…), mais aussi aux festivités, notamment les mariages.

Les communautés rurales sont traditionnellement plus conservatrices que celles des villes et tendent à mieux préserver les coutumes.

La vie rurale est aussi plus caractéristique que celle des villes, dont les immeubles, les commerces, voire les produits, révèlent une grande globalisation. La campagne peut changer complètement d'un kilomètre à un autre. Un peu d'observation vous permettra d'exprimer cette diversité dans vos photos.

VILLAGE ANGLAIS
Ces habitations sont typiques de ce que les gens aiment bien voir, comme ici ces maisons en pierre de la région des lacs, dans le nord de l'Angleterre. La photo est prise en haut d'une route très pentue.

La préparation

Sur la route

Apprécier la lumière

Les sujets

LES THÈMES

159

La documentation

INDE DU SUD
Un paysan pousse sa charge le long d'un étroit canal dans les *backwaters* du Kerala, au petit matin.

MARCHÉ AU RIZ BIRMAN
Ces femmes birmanes transportent les sacs de riz de chez elles jusqu'au moulin communal pour la pesée.

MURET EN PIERRES
Ces murs en pierres sèches sont élevés selon une technique traditionnelle dans le nord de l'Angleterre. Les pierres, soigneusement choisies, sont superposées sans mortier.

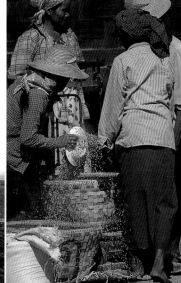

Les forêts

Les types de forêts peuvent être très variés, les plus courantes étant les forêts de feuillus des régions tempérées, celles de conifères et la forêt tropicale humide. Malheureusement menacées par l'exploitation intensive et les incendies, elles offrent un riche environnement pour la photographie.

La lumière est parfois si faible dans les forêts tropicales et de conifères – jusqu'à 12 stops de moins qu'au soleil – qu'il est presque impossible de photographier avec l'appareil à la main. Le trépied est obligatoire. Le filtrage de la lumière par la canopée produit une lumière diffuse et des contrastes atténués permettant de photographier l'enchevêtrement de la végétation dans de bonnes conditions. Cette diffusion peut cependant produire une dominante verte, qui n'est pas forcément rédhibitoire. En outre, elle peut éventuellement être corrigée, soit par un réglage de la balance du blanc de l'appareil photo, soit ultérieurement dans l'ordinateur.

Les forêts moins denses ou les zones proches d'un rivage sont mieux éclairées, mais un effet de moucheture se produit parfois, qui peut causer des problèmes de contrastes. Recherchez des sujets, fleurs ou animaux, éclairés par une tache de lumière et mesurez la lumière dessus. La vie animale se concentre à l'orée des bois et des clairières. Les grands mammifères ne sont pas communs, mais leur rareté est largement compensée par les petits animaux, les insectes et les champignons qui abondent. La photo rapprochée est particulièrement gratifiante dans les sous-bois, à condition d'utiliser un trépied.

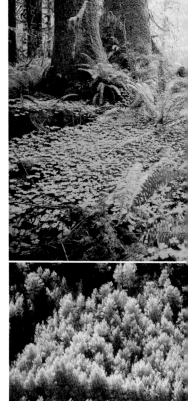

TREMBLES EN AUTOMNE
Trembles virant au jaune sur une colline du Colorado. Les couleurs sont intensifiées par l'angle de la lumière qui coïncide avec celui de la pente.

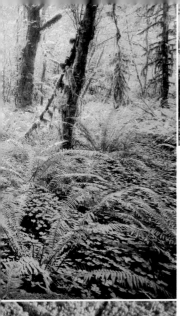

FORÊT TEMPÉRÉE HUMIDE
Bien que plus rare, la forêt tempérée humide existe sous les climats plus frais, comme ici la forêt de Hoh dans l'État de Washington, sur la côte nord-ouest des États-Unis. Une clairière apporte un peu de lumière ainsi qu'une vue plus dégagée.

FORÊT TROPICALE HUMIDE
Une vue à vol d'oiseau des rapides et des îles du Haut Mazaruni, dans le Guyana. Dans ces régions couvertes par une épaisse forêt, la photo aérienne est souvent le seul moyen de montrer l'environnement.

TRÉPIED RECOMMANDÉ
La lumière est généralement faible en forêt. Pour des sujets statiques, comme une plante, le trépied est obligatoire. Un modèle à jambes indépendantes est commode.

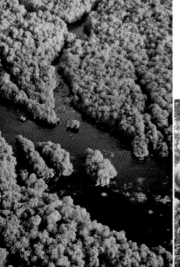

La préparation

Sur la route

Apprécier la lumière

Les sujets

LES THÈMES

161

La documentation

En détail

S'attacher aux petits détails apporte de la variété dans une série de prises de vue. Cela incite aussi aux découvertes graphiques, notamment dans les domaines de la composition, du cadrage et de la juxtaposition des couleurs. La photo rapprochée joue à cet égard un rôle déterminant car elle permet d'isoler le détail marquant qui retient l'attention.

Bien que ces préceptes vaillent pour la photographie dans son ensemble, c'est la photo de voyage qui en tire le plus de bénéfices. Vous pendrez beaucoup de photos lors d'un voyage d'une ou deux semaines ; une bonne proportion de gros plans permettra de rythmer le reportage. La photographie de gens et de paysages n'autorise qu'une gamme de compositions somme toute assez réduite, tandis que la

photo rapprochée offre une grande liberté et parfois même, pour qui les regarde, matière à réflexion ou à devinette. Montrer des détails est important dans un reportage, car ce sont souvent eux qui permettent de saisir les différences culturelles ou naturelles. Par exemple, la manière dont des plants de riz ont été réunis, liés puis entassés au bord d'une route à Bali en dit long sur la manière de vivre des îliens et leur souci du travail bien fait, même pour les tâches les plus ordinaires. Montrer la diversité est l'un des buts de la photo de voyage.

TEMPLE LAOTIEN
Mosaïque de verre incrustée dans le mur d'une chapelle bouddhiste, dans le temple du Wat Xieng Thong, à Luang Prabang, au Laos.

RIZ BALINAIS
Des plants de riz liés et entassés au
bord de la route, à Bali, attendent d'être
ramassés.

UNE ENTRÉE À KYOTO
Le *noren* est le traditionnel rideau à
l'entrée des restaurants, boutiques et
maisons de thé, au Japon. Son graphisme
contemporain, fait de symboles et de
calligraphie, est souvent d'une grande
facture.

BOUTIQUE DE GINSENG
Les enseignes sont toujours un sujet de choix, surtout
lorsqu'elles sortent de l'ordinaire, comme celle-ci,
photographiée sur une vieille boutique chinoise, en
Malaisie.

La préparation

Sur la route

Apprécier
la lumière

Les sujets

LES THÈMES

163

La documentation

Le quotidien

Alors que je me préparais à faire un reportage dans des villes d'Europe pour le magazine *Time-Life*, Lou Klein, le directeur artistique, me convoqua pour me dire : « Je veux voir à quoi ressemble une bouteille de lait là-bas. » Bien sûr, il ne s'agissait pas de le prendre au mot (bien que je lui aie rapporté une photo de bouteille de lait sur le pas d'une maison, pour le cas où…), mais de comprendre que c'est en photographiant le quotidien le plus banal que l'on témoigne de la manière dont vivent les gens. C'est un moyen de montrer en quoi ils nous ressemblent et aussi en quoi ils diffèrent de nous. Les détails de la vie courante intéressent les personnes d'une autre culture, car ils leur permettent à la fois de saisir une autre réalité et de voir comment elle a évolué par rapport à la leur. Photographier le quotidien consiste à montrer des gens qui ne font rien d'exceptionnel au cours d'une journée des plus banales, mais dans un environnement inhabituel. Par cette même démarche qui finit par rendre l'exotisme familier, la photographie est capable de sublimer la banalité.

DANS LA RUE
Quelques jeunes à la terrasse d'un café, dans une petite ville provençale.

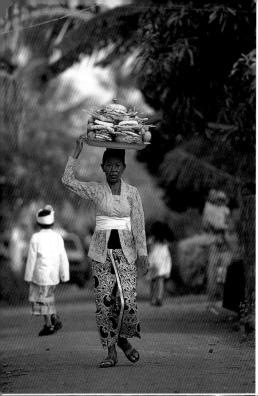

OFFRANDES BALINAISES
Île de traditions hindouistes dans une Indonésie majoritairement musulmane, Bali préserve sa manière de vivre malgré l'afflux de touristes. Offrandes et cérémonies sont la norme, non l'exception.

CAFÉ BRUXELLOIS
Le *Cirio* est l'un des cafés-restaurants traditionnels de la capitale belge. Il a peu changé en un siècle et a une clientèle fidèle. Il est très calme le matin en semaine.

PÉTANQUE PROVENÇALE
À Cassis comme ailleurs en Provence, la pétanque en fin d'après-midi est un rituel sacré.

La préparation

Sur la route

Apprécier la lumière

Les sujets

LES THÈMES

165

La documentation

L'inattendu

L'un des charmes du voyage est que l'on peut toujours compter sur l'inattendu. La contradiction n'est qu'apparente... car l'inattendu a bien sûr beaucoup plus de chances d'apparaître lors d'un voyage que si on reste confiné dans un village de vacances.

Attention toutefois au risque de devenir blasé : plus le séjour se prolonge dans une région, plus nous avons tendance à nous accommoder de ce qui nous surprenait les premiers jours. L'impression éprouvée la première fois face à un somptueux lever de soleil sur le Grand Canyon s'estompe les jours suivants, et le spectacle finit par paraître banal. Il en va différemment de l'insolite qui peut vous surprendre à tout moment, n'importe où. Plus rare, et donc plus exceptionnel qu'un monument, un marché ou un coucher de soleil, il vous oblige à regarder. Bien sûr, vous seul pouvez juger du caractère insolite ou étrange d'une situation ou d'un comportement que vous croisez. J'estime personnellement que les moments les plus étonnants sont les plus marquants d'un voyage.

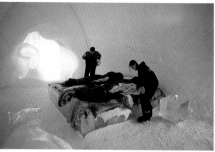

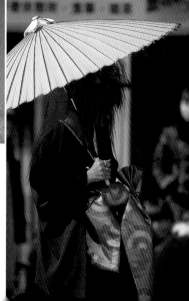

ICE HOTEL
Il est incroyable que des gens soient disposés à payer le prix d'un cinq étoiles à l'*Ice Hotel*, au nord de la Suède, pour coucher sur un bloc de glace dans un hôtel qui fondra l'été venu.

GOTHIQUE JAPONAISE
Depuis les années 1960, la jeunesse la plus excentrique se retrouve tous les week-ends dans le quartier d'Harajuku, à Tokyo. La mode change d'année en année, mariant tradition et modernité, comme cette jeune femme, « geisha gothique ».

La préparation

Sur la route

Apprécier
à lumière

Les sujets

LES THÈMES

167

La documentation

ÉLÉPHANT PEINT
Lors du festival de Holi à Jaipur, en Inde, les pachydermes, qui vivent avec leur propriétaire dans les quartiers sud-est de la ville, sont parés de belles peintures.

COUP DE MAIN
Ce propriétaire d'une plantation de cocotiers dans le sud de la Thaïlande fait des économies de personnel en entraînant des macaques à décrocher les noix de coco et à les charger.

Éviter les clichés

Le mot d'ordre, en photographie, est d'éviter le cliché (au sens péjoratif du terme) ! Inutile donc de perdre du temps à prendre la photo mille fois prise de la tour Eiffel ou du mont Fuji avec le train rapide qui passe à son pied. Enfin… Cela se discute, car une photo devient cliché pour deux raisons : on est face à un beau point de vue ; tout le monde en prend la même photo. Le paradoxe du cliché est qu'il est un lieu commun en littérature… mais en photographie, il concerne des lieux peu communs.

Si un point de vue paraît exceptionnel, la plupart des photographes, sinon tous, l'adopteront sans trop chercher à savoir combien ont fait de même. Par exemple, un cliché classique est une vue de San Francisco montrant des maisons victoriennes au style chargé alignées à flanc de coteau, avec la ville en contrebas. L'image est assurément belle et a été maintes fois publiée. Il se trouve qu'elle ne peut être prise que d'un seul endroit qu'on ne peut d'ailleurs pas manquer : l'herbe y a disparu, piétinée par d'innombrables photographes.

Il existe de nombreux exemples de ce type, comme le complexe funéraire d'Angkor Vat photographié depuis l'autre côté d'un étang, le seul endroit où les temples se reflètent dans l'eau. Il faut juste savoir que bien d'autres sont passés avant nous. Dès qu'une nouvelle destination est intégrée à un circuit touristique, ce qui peut être photographié l'est aussitôt abondamment.

Face à un sujet aussi célèbre que le Taj Mahal ou le Machu Picchu, la première question à vous poser est de savoir si vous recherchez délibérément un point de vue moins avantageux, dans l'unique but de vous démarquer des autres photographes. Si vous ne faites que des photos d'archives, cela ne prêtera guère à conséquence. Sinon, il est préférable de vous en tenir à la vue « officielle » et d'attendre une lumière rare, ou une personne ou un élément qui fasse la différence au premier plan. Parfois, il suffira de décaler légèrement le point de vue ou de choisir une autre focale. Il serait peu pertinent de recenser toutes les techniques et compositions possibles. La seule solution pratique est de prendre son temps, d'explorer les lieux et de faire preuve d'imagination. Et ne jamais oublier que toute nouvelle manière de rendre un sujet est sans doute appelée à devenir à son tour un cliché, par le simple fait de devenir célèbre.

LE TAJ MAHAL
Le Taj Mahal à Agra, en Inde, a été si souvent photographié qu'en prendre une photo originale paraît impossible. Le cadrage symétrique avec le reflet du mausolée dans le long bassin est assurément un cliché. En reculant jusque sous un porche, vous obtenez une composition autrement plus graphique. Mais vous ne serez pas étonné d'apprendre que des deux photos, c'est le cliché qui se vend le mieux.

LE MACHU PICCHU
Cet ancien site inca dans les Andes péruviennes est un autre lieu dont un seul point de vue a été reproduit à l'infini. Il est certes impressionnant pour qui le découvre, mais rien n'empêche d'essayer autre chose. C'est ce que j'ai fait en descendant de quelques pas pour obtenir une photo plus originale. Fort heureusement, un éditeur recherchait une photo nouvelle du site pour une couverture de livre, et c'est celle-ci qui fut choisie.

Civilizations
Ten Thousand Years of Ancient History
Jane McIntosh & Clint Twist

La préparation
Sur la route
Apprécier la lumière
Les sujets
LES THÈMES
169
La documentation

Vous découvrirez au fil de ces pages les différentes sources disponibles avant et pendant vos pérégrinations dans le vaste monde, ainsi que des suggestions concernant le stockage des photos, la sécurité, les problèmes douaniers et certaines restrictions que vous devez connaître. Vous trouverez aussi quelques précieuses sources sur Internet

CENTRE COMMERCIAL, PÉKIN
Le plus grand écran ACL d'Asie couvre tout le plafond
d'un passage entre les immeubles d'un centre commercial
de Pékin.

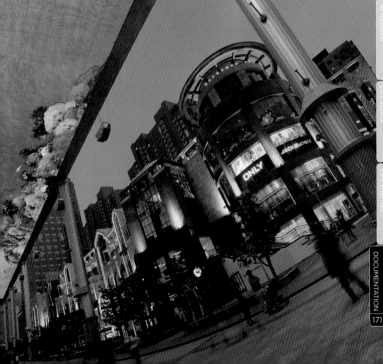

La préparation

Sur la route

Apprécier la lumière

Les sujets

Les thèmes

DOCUMENTATION

171

L'alimentation

Les appareils photo numériques sont entièrement dépendants de la batterie. Ils consomment bien plus d'énergie que les appareils argentiques. C'est pourquoi la gestion de l'énergie est cruciale, surtout en voyage. Mais les solutions permettant de photographier jour après jour ne manquent pas !

Selon son modèle, un appareil photo accepte une batterie de la marque ou des piles AA. Dans le premier cas, vous n'avez d'autre choix que la batterie et le chargeur imposés par le fabricant. Le nombre de batteries de rechange que vous emporterez dépend du nombre de photos que vous comptez prendre et de la fréquence des rechargements. En voyage, vous devriez pouvoir recharger chaque soir. En ce qui concerne l'autonomie, ne prenez pas les affirmations du fabricant pour argent comptant mais testez-la par vous-même.

Le choix est plus vaste avec les appareils à piles AA en raison de la diversité des marques, mais leur autonomie est plus réduite que celle des batteries au lithium-ion. Les batteries rechargeables de grande capacité sont l'idéal mais, dans l'urgence, vous trouverez des piles alcalines AA n'importe où dans le monde. Il existe un grand choix de fabricants de chargeurs. Vérifiez néanmoins quels types de piles ne sont pas recommandés. Les piles au lithium émettent de la chaleur et ne conviennent pas à toutes les marques d'appareil.

Il est toujours plus commode d'utiliser le transformateur, qui est généralement fourni à part. Il économise la batterie. Vous devez aussi savoir quel type de prise de courant est utilisé là où vous voyagez. Reportez-vous au tableau des alimentations, à la prochaine double page.

**CAMERA BATTERY
UNE BATTERIE**
Certains appareils photo utilisent des piles, mais la plupart nécessitent une batterie de leur propre marque, comme Canon ici.

La charge

La capacité d'une batterie est exprimée en milliampère/heure (mAh). Plus elle est élevée, plus elle est puissante et plus son autonomie est grande. Les batteries à forte capacité sont plus chères, mais précieuses pour les appareils photo numériques qui les mettent à forte contribution. Une capacité de 1 800 mAh est considérée comme élevée.

LE CHARGEUR DE BATTERIE
Ce chargeur Canon n'accepte que la batterie ci-dessous. Ne l'oubliez pas, ni la batterie de rechange, si vous partez pour un long voyage.

CONVERTISSEUR
Relativement onéreux, il peut être utile lorsque vous avez besoin de courant alternatif. Celui-ci se branche sur l'allume-cigare d'une voiture. La sortie se fait par une prise bipolaire en 8.

Les adaptateurs pour prises électriques

Les adaptateurs pour prises électriques sont indispensables pour brancher un transformateur ou tout autre appareil dans n'importe quel pays du monde. Évitez de faire un branchement direct, en démontant la prise et en attachant les fils par une épissure, à cause du risque d'électrocution.

Étiquetez

Si vous transportez beaucoup de matériel, comme un ordinateur ou une unité de stockage, vous emporterez sans doute plusieurs transformateurs. Pour ne pas les confondre, ce qui risquerait d'endommager un de vos équipements, étiquetez clairement chacun d'eux.

CHARGEUR DE PILES
Votre appareil photo accepte peut-être des piles rechargeables. Leur durée étant inférieure à celle des piles alcalines, emportez-en un certain nombre.

Conseils de rechargement

Fiez-vous au manuel de l'appareil mais :
- Évitez de recharger une batterie NiCD ou même NiMH avant qu'elle ne soit entièrement vide. En revanche, le rechargement partiel améliore le cycle de vie des batteries Li-on (un cycle est une pleine charge suivie d'une pleine décharge).
- Ne surchargez pas.
- Un chargeur intelligent est capable de décharger la batterie avant de la recharger puis de s'arrêter lorsqu'elle est pleine.

Les types de batteries

- Nickel-cadmium (NiCD) : la moins chère des batteries rechargeables. Perd peu à peu sa charge. Lorsqu'elle est rechargée avant d'être complètement vide, un « effet de mémoire » entraîne une moindre capacité de stockage.
- Hydrure métallique de nickel (NiMH) : plus chère mais plus puissante que le NiCD. Perd graduellement sa charge mais ne subit pas d'effet de mémoire.
- Lithium (Li) : légère, non rechargeable, puissante, durable, onéreuse.
- Lithium-on : légère et puissante. Rechargeable.

La préparation

Sur la route

Apprécier la lumière

Les sujets

Les thèmes

DOCUMENTATION

173

Tableau des alimentations

La tension est généralement en 110-120 volts ou 220-240 volts (V), à quelques variations près (certains pays ont les deux) et le courant est à 50 ou 60 hertz (Hz). On trouve quatre familles de prises avec des variantes, notamment en Europe.

Notez que quelques pays utilisent plusieurs types de prises. Les chargeurs et les adaptateurs sont bi-voltage, mais pas forcément les autres équipements.

AMÉRICAINE

Am

Am

BRITANNIQUE

Br(M) Br(G)

Br(D)

EUROPÉENNE

Eu(J) Eu(K) Eu(C)

Eu(L) Eu(F) Eu(E)

AUSTRALASIENNE

Au

Au

Les prises électriques et téléphoniques dans le monde

Pays	Type de prise	Voltage	Hz	Prise modem
Afghanistan	Eu(C), Eu(F)	220	50	TPR
Afrique du Sud	Br(G)	230	50	TSA
Allemagne	Eu(C), Eu(F)	230	50	TGM, RJ11
Antigua	Am	240	50	TUK, RJ11
Arabie saoudite	Am, Br(G), Eu(F)	127/220	60	TAE, TFR, TUK
Argentine	Eu(C), Au	220	50	TAR, RJ11
Australie	Au	230	50	TAS, RJ11
Autriche	Eu(C), Eu(F)	230	50	TAU
Belgique	Eu(E)	230	50	TGB, RJ11
Bhoutan	Br(D), Eu(E), Eu(F)	220	50	TFR, RJ11
Birmanie (Myanmar)	Br(D), Br(G), Eu(C), Eu(F)	230	50	RJ11
Bolivie	Am, Eu(C)	110, 220	50	RJ11
Brésil	AM, Eu(C)	110, 127, 220	50	RJ11
Cambodge	Am, Br(G), Eu(C)	110, 220	50	RJ11
Canada	Am	120	60	RJ11
Chili	Eu(C), Eu(L)	220	50	RJ11
Chine	Am, Au, Br(G)	220	50	RJ11
Colombie	Am	110-220	60	RJ11
Congo	Br(D), Eu(C)	230	50	TFR
Corée du Sud	Eu(C), Eu(F)	100, 220	50, 60	RJ11
Costa Rica	Am	120	60	RJ11
Cuba	A, Eu(C), Eu(L)	110	60	TPR, RJ11
Danemark	Eu(C), Eu(K)	220	50	TDM, TSC
Égypte	Eu(C)	220	50	TFR, TTK, RJ11
Émirats arabes unis	Br(D), Br(G), Eu(C)	220	50	TAE, RJ11
Espagne	Eu(C), Eu(F)	230	50	RJ11
États-Unis	Am	120	60	RJ11
Finlande	Eu(C), Eu(F)	230	50	TFN, TSC
France	Eu(E)	230	50	TFR

Ghana	Br(D), Br(G)	230	50	RJ11
Grèce	Br(D), Eu(C), Eu(E), Eu(F)	220	50	TGC, RJ11
Guatemala	Am, Au, Br(G)	120	60	RJ11
Haïti	Am	110	60	RJ11
Hong Kong	Br(D), Br(G)	220	50	TUK, RJ11
Hongrie	Eu(C), Eu(F)	230	50	RJ11
Inde	Br(D), Br(M), Eu(C)	230	50	TUK
Indonésie	Br(G), Eu(C), Eu(F)	127, 220	50	RJ11
Iran	Eu(C)	230	50	TTK, RJ11
Irlande	Br(G)	230	50	TUK, RJ11
Islande	Eu(C), Eu(F)	220	50	TUK
Israël	Israélienne, Eu(C)	230	50	TUK
Italie	Eu(F), Eu(L)	230	50	TIY
Jamaïque	Am	110	50	RJ11
Japon	Am	100	50,60	TJP RJ11
Jordanie	Am, Br(D), Br(G), Eu(C), Eu(F), Eu(J)	230	50	TJR, RJ11
Kenya	Br(G)	240	50	TUK, RJ11
Laos	Eu(étroit)	220	50	RJ11
Luxembourg	Eu(C), Eu(F)	220	50	TGM
Malaisie	Br(G)	240	50	TUK, RJ11
Malawi	Br(G)	230	50	TDM, TUK, RJ11
Malte	Br(G)	240	50	TUK
Mexique	Am	127	60	RJ11
Mongolie	Eu(C), Eu(E)	220	50	TPR
Namibie	Br(D), Br(M)	220	50	TSA
Népal	Br(D), Br(M), Eu(C)	220	50	RJ11
Nigeria	Br(D), Br(G)	240	50	TUK
Norvège	Eu(C), Eu(F)	220	50	TFN, TSC
Nouvelle-Zélande	Au	230	50	TUK, RJ11
Ouganda	Br(G)	240	50	RJ11
Pakistan	Br(D), Eu(C)	230	50	RJ11
Panama	Am	120	60	RJ11
Pays-Bas	Eu(C), Eu(F)	230	50	TNH
Pérou	Am, Eu(C)	220	50	RJ11
Philippines	Am, Eu(C)	115, 220	60	RJ11
Pologne	Eu(C), Eu(E)	220	50	TPR
Portugal	Eu(C), Eu(F)	220	50	TDM, RJ11
Roumanie	Eu(C), Eu(F)	230	50	RJ11
Royaume-Uni	Br(G)	240	50	TUK
Russie	Eu(C), Eu(F)	220	50	TPR
Sénégal	Br(D), Eu(C), Eu(E), Eu(K)	230	50	TFR, TSA
Seychelles	Br(G)	240	50	RJ11
Singapour	Br(M), Br(G), Eu(C)	230	50	TUK, RJ11
Soudan	Br(D), Eu(C)	230	50	TIY
Sri Lanka	Br(D), Br(M)	230	50	TUK, RJ11
Suède	Eu(C), Eu(F)	220	50	TSC, TSD, RJ11
Suisse	Eu(J)	230	50	TSZ
Swaziland	Br(M)	230	50	TUK
Taïwan	Am	110	60	RJ11
Tanzanie	Br(D), Br(G)	230	50	TUK
Thaïlande	Am, Eu(C)	220	50	RJ11
Turquie	Eu(C), Eu(F)	230	50	TTK, RJ11
Venezuela	Am	120	60	RJ11
Vietnam	Am, Br(G)	120, 220	50	RJ11

Stockage des photos

La photo numérique a imposé une nouvelle logistique, notamment lors des voyages. Il est désormais inutile d'estimer le nombre de pellicules nécessaires, ou de prévoir d'en acheter en cours de route. En revanche, vous devez penser au stockage des photos sur un support numérique. Plus encore, vous devez élaborer un « flux de production et de transfert » approprié à votre manière de photographier et de voyager.

Il est assez facile d'évaluer le stockage nécessaire en vous fondant sur la taille du fichier d'image de l'une de vos photos typiques. Il dépend non seulement de la résolution de l'appareil photo, mais aussi de l'usage prévu pour les photos, qui tous deux déterminent la qualité d'image que vous choisirez. La plupart des professionnels optent pour une qualité maximale. Quelle que soit leur capacité, les cartes mémoire ne sont que des unités de stockage provisoire qui vous obligeront à transférer leur contenu à intervalle régulier. Par exemple, une carte de 4 Go contiendra environ 1 500 photos de 8 Mpx prises à un taux de compression normal, mais une centaine seulement au format Raw (la qualité maximale), ce qui est un peu juste, voire insuffisant, pour une journée de prises de vue. Les cartes mémoire de 8 ou 16 Go sont préférables car elles augmentent notablement l'autonomie.

L'organisation la plus rationnelle, en reportage, est d'emporter suffisamment de cartes mémoire ou de disques durs miniatures pour pouvoir effectuer toutes les prises de vues de la journée. La quantité dépend de votre façon de travailler et du sujet : les défilés, festivités et grands événements font prendre beaucoup de photos.

JOBO GIGA VU SONIC
Beaucoup d'unités de stockage à disque dur permettent de vider les cartes mémoire, stocker leur contenu et le visionner.

LE LECTEUR DE CARTE
Branché à l'ordinateur, le lecteur de carte copie directement les photos depuis la carte mémoire, sans que l'appareil soit connecté.

CD en sécurité

Un classeur à feuilles d'une contenance de 10 ou 20 disques est peu encombrant et conserve vos CD dans de bonnes conditions.

D'où la nécessité de disposer d'un stockage portable pour le long terme. La solution qui vient à l'esprit, mais qui n'est pas forcément la meilleure, est l'ordinateur portable, dans lequel les photos seront transférées chaque soir. Mais l'emporter en voyage n'est pas toujours facile car, bien que petit et léger, il exige cependant les mêmes soins et précautions qu'un ordinateur de bureau.

Un périphérique a été conçu spécialement pour les photographes en voyage : il s'agit du disque dur photo, équipé d'un petit écran – généralement de 6,3 cm de diagonale – et d'un lecteur de carte mémoire. Il existe différents modèles, dont la capacité est de plusieurs dizaines de gigaoctets, alimentés sur secteur ou par batterie. Cet appareil de la taille d'un assistant numérique, qui ne pèse presque rien, tient dans un sac ou un fourre-tout et permet de se passer complètement d'un ordinateur. Grâce à l'écran, on peut vérifier immédiatement les photos.

Dans la plupart des pays vivant à l'ère numérique, de nombreux laboratoires et boutiques photo sont équipés pour graver le contenu de cartes mémoire sur CD-ROM. En vérifiant au préalable l'existence de tels services sur les lieux que vous visiterez, vous gagnerez du temps et n'aurez ainsi pas besoin d'emporter une unité de stockage. Ailleurs, vous chercherez des cybercafés, des centres informatiques ou même des centres d'affaires dans certains hôtels où il vous sera possible de transférer les photos et les graver sur des CD-ROM.

LECTEUR DE CARTE POUR ORDINATEUR PORTABLE
À l'instar du lecteur de carte de la page opposée, celui-ci sert à copier les photos depuis une carte mémoire, mais il doit être inséré dans un connecteur spécial (PC-Card ou ExpressCard). Il est reconnu comme un disque dur.

LES CARTES MÉMOIRE
Dans le sens horaire : Memory Stick, SmartMedia (obsolète), CompactFlash, SD (Secure Digital) et MMC.

Le passage en douane

Deux cas de figure sont à prendre en considération : la déclaration dans votre propre pays ou dans un pays étranger. Si vous rentrez au bercail avec un équipement photo autrement plus important que celui d'un touriste, vous risquez des ennuis si vous avez acheté un appareil que vous n'avez pas déclaré. Voilà une raison de plus de ne pas voyager avec des mallettes typiquement « photo ». Emportez toujours des photocopies de vos factures prouvant que les taxes ont été acquittées et mieux, une liste datée de tout votre équipement, établie avant votre départ. Elle ne prouve rien mais montre que vous êtes organisé. Le prix du matériel varie d'un pays à un autre et si vous comptez en acheter à Tokyo, par exemple, il vaut mieux vous renseigner sur les taxes qui peuvent annuler l'apparente bonne affaire.

Négocier avec une douane étrangère ne risquera de poser problème que si votre équipement fait très « professionnel ». Il existe trois sortes de douanes :

○ raisonnables et respectueuses des lois ;
○ stricte et respectueuse des lois ;
○ apparemment stricte mais corrompue.

Ce dernier groupe est évidemment le plus délicat. Bien que ce soit rare, il peut arriver que l'on vous tracasse au sujet du matériel photo pour un motif parfois évident : de l'argent. Soyez toujours extrêmement prudent lors de vos tractations avec un officier des douanes, même dans les pays les plus ouvertement corrompus. Vous risqueriez d'être accusé d'avoir voulu enfreindre la loi, d'où davantage de problèmes. Si vous devez être reçu par le correspondant d'une agence de voyages (une sage précaution dans les pays « difficiles »), demandez à le voir et laissez-le se débrouiller avec le douanier.

LIVRAISON DES BAGAGES
Vous ne serez pas toujours orienté aussi efficacement lors de vos pérégrinations vers l'arrivée, la livraison des bagages et la douane.

Ce dernier sera plus conciliant avec un compatriote qui parle sa langue qu'avec un étranger.

À propos de corruption en général – pas seulement à la douane –, la règle est de connaître les usages et les tarifs exacts. Ceux qui ont cours dans un pays ne sont pas forcément les mêmes ailleurs, et c'est là un bon argument pour ne jamais glisser un billet de banque dans votre passeport. Si vous ne savez pas y faire, abstenez-vous.

Passer les douanes « difficiles »

- Ne montrez aucune facture dévoilant le prix réel du matériel.
- Ne transportez pas un matériel coûteux dans sa boîte d'origine (notamment les gros objectifs).
- Dans un pays où règne la corruption, le harcèlement des douaniers vise à vous soutirer de l'argent. Faire un scandale public n'aide en rien. Restez calme et courtois en expliquant que ce matériel est pour usage personnel, pour montrer les beautés du pays.
- Si cela échoue, essayez de négocier la « taxe d'importation » à la baisse.
- Dans un pays où règne la malversation, tout argent liquide remis est perdu. Oubliez les « dépôts remboursables ». N'exigez de reçu que pour en rire.

Le carnet ATA

Un carnet ATA (*Admission Temporaire/Temporary Admission*) est un document de douane international qui permet d'introduire des biens dans un pays étranger pendant une année. Bien qu'il soit plus facile pour un photographe de présenter son matériel comme des biens personnels, il existe des cas où ce carnet d'exemption de douane peut être amplement justifié. Par exemple, quand vous faites des photos de mode à l'étranger, en emportant toute une garde-robe, le carnet ATA est indispensable. Créé pour l'importation temporaire, il a été élaboré la WCO (*World Customs Organization*) et est aujourd'hui géré par la WCF (*World Chambers Federation*). En France, c'est la chambre de commerce et d'industrie qui s'en occupe.

Le carnet ATA est actuellement reconnu par une soixantaine de pays. Sa possession évite de devoir déclarer les biens qui y sont mentionnés et aucune taxe n'est appliquée, à condition qu'ils soient réexportés avant l'échéance. La garantie de réexportation est cautionnée par un organisme du pays, généralement une chambre de commerce. En France, c'est la chambre de commerce et d'industrie de Paris qui se porte garante. En réglant les formalités douanières à l'avance et en utilisant un seul carnet, vous éviterez les tracasseries. Le carnet ATA permet de franchir un nombre illimité de douanes pendant ses douze mois de validité. Le seul inconvénient est le prix : environ 40 euros TTC en France. Pour plus d'informations, et pour consulter la liste des pays qui l'acceptent, visitez le site http://www.atacarnet.com (en anglais).

La sécurité en voyage

Les appareils photo numériques et autres équipements qui les accompagnent, comme les ordinateurs ou les disques durs photo, éveillent les convoitises, et bien plus que les appareils argentiques à leur époque. Du point de vue d'un voleur, vous êtes une boutique de cadeaux ambulante, et plus encore si vous voyagez dans des pays pauvres. Ajoutez à cela la valeur que vous accordez à votre équipement photo et informatique, et vous comprendrez que vous devez prendre des précautions, même si votre matériel est correctement assuré (ce qui devrait être le cas). Voici quelques conseils de bon sens :

VERROUILLÉ ET SÉCURISÉ
Emportez non seulement des cadenas, mais aussi un câble en acier à œillets. Vous l'utiliserez pour sécuriser vos mallettes et équipements divers. Un câble torsadé souple en inox comme celui-ci s'achète dans les magasins de matériel pour bateaux.

- Ne jamais laisser le matériel sans surveillance, où que ce soit.
- Ne pas attirer l'attention dessus par des autocollants de marques, des mallettes flambant neuf. Vieilles et usagées, elles sont plus discrètes.
- Ne pas laisser l'appareil photo sur le siège, la vitre ouverte, surtout en ville. Il risquerait de disparaître à un feu rouge.
- Dans un lieu fréquenté, comme une terrasse de brasserie ou un hall d'hôtel, ne laissez jamais un sac posé au sol ou suspendu à un dossier de chaise. Arrimez-le en faisant passer la courroie sous un pied de la chaise.

La courroie de sécurité

Utilisez la courroie du sac pour améliorer la sécurité lorsque vous le déposez. Une technique toute simple consiste à passer le pied de la chaise dans la courroie. Ou alors utilisez une attache, un mousqueton par exemple.

Les techniques locales

Hormis le Japon, où la criminalité urbaine est quasiment inexistante, la plupart des villes sont écumées par des délinquants qui en veulent à votre matériel et autres objets précieux. Le vol à l'arraché par le passager d'un cyclomoteur est un grand classique, de même qu'un grand coup dans la vitre latérale ou arrière, à l'arrêt à un feu, pour la briser et rafler ce qui se trouve dans la voiture.

Attention !

L'insouciance, c'est fini. J'avais passé vingt-cinq ans à voyager fréquemment, parfois dans des lieux pas très sûrs, sans jamais rien me faire voler jusqu'à ce que je fasse l'impardonnable erreur de laisser mon matériel dans le coffre d'une voiture de location. Qu'importe qu'il fût complètement invisible et la voiture garée dans le parking d'un hôtel cinq étoiles. Elle avait été repérée la veille par les voleurs et j'en ai tiré la dure leçon.

CONSEILS AUX VOYAGEURS

Les organismes gouvernementaux ont généralement un site web sur lequel ils signalent les problèmes et les risques dans les divers pays du monde.

Les restrictions légales

Elles varient selon les pays, mais le bon sens est, comme d'habitude, de bon conseil. Les points les plus importants, pour le photographe, portent sur la sécurité, l'intrusion et le droit d'usage. Le premier point peut véritablement vous mettre en danger car, dans certains pays, ce qui touche à la police et à l'armée n'est pas pris à la légère. Abstenez-vous de photographier, voire de trop approcher des installations militaires (casernes, aérodromes, terrains de manœuvres, quais portuaires…). Tenez compte des panneaux d'interdiction de photographier.

La notion de terrain militaire est parfois étendue à tout ce qui est lié à la sécurité nationale. Il est souvent interdit de photographier des aéroports – qui sont parfois mixtes : civils et militaires – ou des docks et, en Inde, les ponts. Il en va de même des centrales nucléaires, des barrages et même de certaines usines. Avez-vous vraiment besoin de photographier cet avion de chasse à l'autre bout de l'aéroport international ? Peut-être pas, et certainement pas en Grèce.

Les deux points auxquels vous serez souvent confrontés sont l'intrusion et l'usage illicite de la photographie. Sachez que ces deux notions sont distinctes : la première concerne l'autorisation de photographier, la seconde la diffusion de la photo. La loi, comme son application, varie selon les pays. En France et aux États-Unis, elle est parfaitement codifiée et son application stricte. Dans bien d'autres pays, l'application est plus laxiste. L'intrusion concerne le fait de photographier un espace privé sans permission, même si la vue est prise depuis un lieu public. Transgresser la loi n'autorise cependant pas un vigile ou un gardien à saisir

FORCES ARMÉES
Les présentations publiques comme les meetings aériens ou, comme ici, une revue navale en baie de Tokyo, sont les seuls moments où l'on peut photographier du matériel militaire.

votre appareil. Dans ce cas, l'intervention de la police sera votre meilleur recours (mais pas toujours dans certains pays, où vigile et police peuvent s'allier contre vous).

En France, toute photographie est protégée par le droit d'auteur dès sa réalisation, mais le sujet qu'elle représente peut être lui-même protégé par le droit d'auteur d'autrui. C'est un point important dès lors que vous comptez diffuser la photo en dehors du cercle familial. Dans d'autres pays, la notion de « photo commerciale » s'applique non aux photos publiées par la presse et l'édition, mais aux photos publicitaires.

SANS AMBIGUÏTÉ
Impossible d'ignorer ce panneau en six langues et explicitement illustré.

LES PONTS
Des pays comme l'Inde considèrent les ponts comme des zones sensibles pour la sécurité nationale et interdisent de les photographier. Si vous devez le faire, soyez rapide.

ARCHITECTURE PROTÉGÉE
Œuvre de l'architecte Frank Lloyd Wright, Taliesin West, en Arizona, est un immeuble ouvert au public, mais dont les photos ne peuvent être publiées sans une autorisation écrite.

La préparation

Sur la route

Apprécier la lumière

Les sujets

Les thèmes

DOCUMENTATION

183

Les ressources sur Internet

Internet – le Web ou la Toile, comme vous préférez – est aujourd'hui la première source d'informations pour les voyages. On trouve tout sur le Web : les renseignements sur un lieu, le temps qu'il y fait, la carte physique, politique ou des photos prises par satellite. On peut même se promener virtuellement dans les rues de certaines villes.

Comment trouver toutes ces informations ? Il vous faut bien sûr un navigateur web. Les plus connus sont Internet Explorer (Windows), Safari (Mac OS X et Windows) et Mozilla Firefox (Windows et Mac OS X). En tapant l'adresse internet d'un site, comme www.pearson.fr, dans le champ prévu à cet effet, vous accédez immédiatement à la page d'accueil du site. Une page web propose généralement des liens permettant d'accéder à d'autres sites.

Mais pour trouver ce que vous cherchez parmi les quelques dizaines de milliards de pages web, vous aurez besoin d'un outil de recherche. Il en existe trois sortes : les moteurs de recherche, les annuaires et les métamoteurs.

Les moteurs de recherche

Ils utilisent des robots informatiques qui parcourent le Web à la recherche de pages nouvelles ou qui ont été mises à jour. Pour s'informer de leur contenu, ils en analysent l'en-tête, c'est-à-dire une rubrique invisible des visiteurs, écrite dans un langage de programmation comme le HTML, dans laquelle ils trouvent des mots-clés. Le corps du texte, c'est-à-dire le contenu lisible, est également analysé. Toutefois, si aucun moteur de recherche ne couvre la totalité du Web, les meilleurs permettent d'accéder à la majorité des informations disponibles.

Voici les principaux moteurs de recherche :

Google : www.google.fr
AltaVista : www.altavista.com
Free : http://search.free.fr
Hotbot : http://search.hotbot.fr
MSN : http://fr.msn.com
Voilà : www.voila.fr

La plupart des moteurs de recherche retournent des résultats à peu près similaires. En choisir un est une affaire de préférence personnelle. Google est toutefois le plus utilisé en raison de son efficacité.

Les annuaires

L'indexation des informations dans la base de données est effectuée par un personnel spécialisé et non par des robots. Les sites sont sélectionnés et hiérarchisés. Les résultats d'une requête sont beaucoup moins nombreux que ceux fournis par un moteur de recherche, mais ils sont plus exploitables. Les principaux annuaires francophones sont :

Lycos : http://www.lycos.fr
Yahoo : http://fr.dir.yahoo.com

La cartographie sur Internet

L'interactivité du Web facilite la consultation des cartes et des plans de villes, ainsi que la mise au point d'itinéraires. Outre les cartes imprimables, de nombreux sites proposent des feuilles de route détaillées.

Google Maps : http://maps.google.fr/
Géoportail : www.geoportail.fr
Mappy : www.mappy.fr

GOOGLE EARTH

Téléchargeable gratuitement à l'adresse http://earth.google.fr/, Google Earth est un excellent outil pour rechercher des lieux, préparer virtuellement un voyage, visionner et animer des vols internationaux, etc.

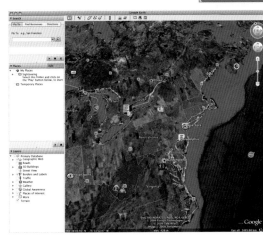

Les ressources sur Internet (suite)

Conseils gouvernementaux

Internet recèle de précieuses informations pour les voyageurs. L'une des sources les plus intéressantes est le site France Diplomatie (www.diplomatie.gouv.fr/fr) du ministère des Affaires étrangères. Un lien pointe vers la page Conseils aux voyageurs.

Quelque peu dissuasive de prime abord, car elle met en évidence les risques et les problèmes actuels dans de nombreuses nations, la page Conseils aux voyageurs affiche une liste de pays. Cliquez sur un nom pour accéder à sa page et connaître ainsi les formalités administratives et médicales pour s'y rendre, les moyens de transport, la devise en vigueur et beaucoup d'autres informations. Le lien direct est :

Conseils aux voyageurs
www.diplomatie.gouv.fr/fr/conseils-aux-voyageurs_909/index.html

La santé

Une bonne santé est recommandée pour voyager mais, sur place, vous devrez veiller à la préserver et à ne pas contracter ni transmettre de maladies. De nombreux pays exigent des vaccinations spécifiques et interdisent l'entrée sur leur territoire aux personnes qui ne sont pas en règle sur le plan sanitaire. Le site de l'Organisation mondiale de la santé propose des informations détaillées sur les voyages internationaux et la santé.

France Diplomatie
http://www.diplomatie.gouv.fr/fr/
Organisation mondiale de la santé
www.who.int/ith/fr/index.html
Santé-voyages.com
http://www.astrium.com/

Le matériel photo

Il ne devrait rien lui arriver si vous le protégez convenablement. En cas de panne, si vous devez trouver un revendeur agréé, consultez le site web du fabricant. Il est préférable de consulter le site du pays où l'appareil a été acheté, avant de consulter le site de la maison mère.

Canon : www.canon.fr
Fuji : www.fujifilm.fr
Kodak : wwwfr.kodak.com
Leica : www.leica-camera.fr
Nikon : www.europe-nikon.com
Olympus : www.olympus.fr
Panasonic : www.panasonic.fr
Pentax : www.pentax.fr
Samsung : www.samsungphoto.fr
Sony : www.sony.fr

Les sites de partage de photos

Si vous êtes à l'autre bout du monde mais souhaitez montrer immédiatement vos photos à vos proches, pourquoi ne pas recourir à l'un des nombreux sites permettant d'exposer des photos ? Ils n'impressionneront pas un éventuel client, mais ils sont bien équipés pour un transfert de fichiers. Voici comment cela se passe sur le site Flickr (www.flickr.com) :

- Un ordinateur et une connexion internet sont nécessaires pour pouvoir transférer les fichiers.
- Transférez les photos sur l'ordinateur, comme d'habitude.
- Pour pouvoir mettre les photos en ligne, vous devez vous inscrire sur Flickr en indiquant votre adresse web et un mot de passe. La procédure est gratuite.
- Après l'enregistrement, cliquez sur l'onglet Télécharger des photos. Tapez les renseignements demandés puis cliquez sur le bouton Continuer.
- Envoyez ensuite à vos proches l'adresse web que vous a fournie Flickr, à laquelle ils pourront visionner vos photos.

Associations de voyageurs

Si vous préparez un voyage aventureux sortant des sentiers battus, il peut être intéressant de connaître les impressions de ceux qui ont entrepris une expédition similaire. Voici quelques sites :

Annuaire Bouts du monde :
http://ann.bouts-du-monde.com

Connaissance du monde :
www.connaissancedumonde.com

e-Voyageur : www.e-voyageur.com

Forum Voyage :
http://forum.tourdumonde.be

Société des explorateurs français (Club des Explorateurs) :
www.societe-explorateurs-francais.com

Glossaire

3G
Nouveau standard de transmission sans fil de troisième génération, par le réseau téléphonique numérique de l'opérateur, autorisant des débits jusqu'à 2 Mbit/s.

ACL
Afficheur à cristaux liquide.

Archivage
Classement des fichiers d'images (en fait, les photos numériques) à l'aide d'un logiciel spécialisé.

Balance des blancs
Correction des couleurs de la photo en fonction de la température de couleur de la source d'éclairage, afin d'éviter une dominante de couleur.

Bit
La plus petite unité informatique, égale à 0 ou à 1.

Bruit
Pixels erratiques indésirables apparaissant sur une photo numérique. Ils sont produits par des signaux électriques déficients émis par le capteur.

CCD
Charge-Coupled Device, dispositif à transfert de charge. Composant électronique photosensible. Il remplace la pellicule dans un appareil photo numérique.

CF (CompactFlash)
Type de carte mémoire équipant le matériel haut de gamme. Il cède peu à peu la place aux cartes mémoire SD.

CMOS
Complementary Metal-Oxide Semiconductor, semi-conducteur à oxyde métallique complémentaire. Composant électronique photosensible. Sa fabrication est plus économique

que celle des CCD, pour une qualité d'image presque identique.

Compression
Réduction du volume d'un fichier informatique par le biais d'algorithmes qui codent les redondances. La compression des photos en JPEG provoque une perte de qualité de l'image. Le format TIFF, lui, peut être compressé ou non.

DNG
Digital Negative, négatif numérique. Format d'image destiné à l'archivage des photos, élaboré par l'éditeur Adobe Systems pour apporter un peu de cohérence et de pérennité à l'actuelle diversité des formats Raw. Certains appareils photographient directement au format DNG.

FTP
File Transfer Protocol, protocole de transfert de fichier. Technique extrêmement simple pour transférer de gros fichiers informatiques d'un ordinateur à un autre.

Gamma
Courbe dont la pente détermine la répartition tonale de l'image, et de ce fait le contraste. Dans un histogramme, point intermédiaire mobile qui modifie le contraste de l'image.

Histogramme
Graphique représentant la répartition tonale dans une image.

ICC
International Color Consortium, Consortium international pour la couleur. Voir Profil de couleur ICC.

Inmarsat
International Maritime Satellite Network, réseau satellitaire

maritime international. Réseau de communication très fiable basé sur cinq satellites géostationnaires.

ISO
International Standards Organization, organisation internationale des standards. Valeur exprimant la sensibilité d'un film ou d'un capteur selon une échelle à progression arithmétique du simple au double.

JPEG
Joint Photographic Experts Group, groupe de travail d'experts en photographie. Nom d'un format de fichier d'image très répandu sur le Web et en photographie numérique. L'algorithme de compression JPEG divise l'image en carrés de huit pixels de côté qui sont ensuite réduits selon la plus petite valeur commune.

Latence
Laps de temps écoulé entre le déclenchement et la fin de l'enregistrement de la photo. Cette durée peut être imperceptible ou franchement gênante.

Mégapixel (Mpx)
Un million de pixels. Le mégapixel est devenu l'unité de mesure pour évaluer les performances d'un appareil photo numérique.

Microprogramme
Logiciel chargé de piloter toutes les fonctions informatiques de l'appareil photo numérique. Sa mise à jour est souvent possible.

Moiré
Interférences qui se produisent lorsque deux motifs géométriques se rencontrent. Exemple : photographie d'un

grillage à mailles fines ou d'un costume à motifs fins interférant avec le réseau de pixels, sur un écran informatique.

Octet
Ensemble de huit bits.

Photo d'archive
Photo qui n'est pas faite dans le cadre d'une commande, mais sur l'initiative du photographe pour être proposée ultérieurement à des clients.

Photoshop
Puissant logiciel de retouche édité par Adobe Software, autorisant les corrections chromatiques, retouches, montages et effets spéciaux les plus sophistiqués.

Photoshop Elements
Version grand public de Photoshop, privée des fonctions les plus avancées. Elle est néanmoins très efficace pour les manipulations courantes.

Photosite
Élément photosensible d'un capteur CCD ou CMOS émettant un courant électrique proportionnel à la quantité de photons reçus. La synthèse des photosites sensibles au rouge, au vert et au bleu produit un pixel.

Pixel
Contraction des mots *Picture Element*, « élément d'image ». Le pixel est le plus petit élément d'une image numérique. Chaque pixel d'une image numérique définit la luminosité et la couleur d'un point.

PPP
« Pixels par pouce » pour une image affichée sur un écran (résolution écran), ou « points par pouce » pour une image imprimée (résolution d'impression).

Profil de couleur ICC
Ensemble de valeurs chromatiques permettant de préserver les couleurs tout au long d'une chaîne graphique (appareil photo ou scanner, écran, imprimante, flasheuse, rotative…).

QTVR
QuickTime Virtual Reality, réalité virtuelle QuickTime. Logiciel développé par Apple pour créer des panoramas par assemblage de photos, et format de l'image ainsi créée. Une image QTVR est un panorama à 360 degrés doté de fonctions d'orientation (avec la souris), de zoom et de zones sensibles permettant de passer à une autre image QTVR.

RAM
Random Access Memory, mémoire à accès aléatoire. Mémoire vive d'un ordinateur contenant les données en attente de traitement par le microprocesseur (par opposition à une mémoire de masse comme le disque dur, où les données sont seulement stockées).

Raw
Format d'image contenant les données brutes issues du capteur, sans traitement par le processeur graphique de l'appareil photo. La balance du blanc, la saturation, le contraste et autres paramètres sont modifiables à l'aide d'un logiciel spécialisé. Chaque fabricant d'appareils photo a malheureusement développé sa propre variante de format Raw.

Résolution
Quantification de la finesse d'un support. Elle s'exprime en pixels ou en pixels par pouce pour un écran, ou en points par pouce pour un tirage.

RVB
Rouge, vert, bleu. Ensemble des trois couleurs primaires utilisées pour reproduire l'ensemble des couleurs sur un écran informatique ou de téléviseur.

SD (Secure Digital)
Carte mémoire de la taille d'un timbre-poste, très répandue en photographie numérique. Les cartes SD d'une capacité de plus de 4 Mo doivent être certifiées SDHC (*SD High Capacity*, SD haute capacité) afin de profiter de l'accélération du transfert des données autorisé par certains modèles d'appareils photo.

TIFF (ou TIF)
Tagged Image File Format, format de fichier d'image à balises. Format d'image très répandu dans le domaine de la numérisation (scanners, logiciels d'imagerie, appareils photo numériques…). Il est généralement non compressé, mais des variantes compressées existent.

USB
Universal Serial Bus, bus série universel. Type de connexion à débit élevé présent sur tous les ordinateurs récents. Il est utilisé pour le transfert des photos, mais aussi pour les souris, claviers, disques durs externes, scanners, imprimantes, webcams et autres périphériques.

Wi-Fi
Contraction de *Wireless Fidelity*, nom officiel de la certification. La Wi-Fi est une technologie de réseau local sans fil. Un ordinateur portable se doit aujourd'hui d'être Wi-Fi afin de pouvoir être connecté à Internet depuis n'importe quelle borne d'accès dans le monde.

Index